大人的著色課
COLORING BOOK

B6速寫男 ———— 著

CONTENT

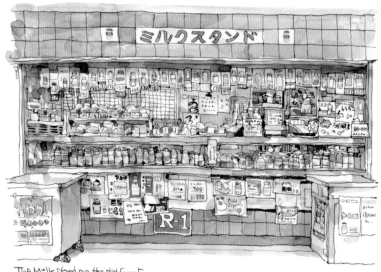

The Milk stand on the platform 5
in Akihabara eki, Tokyo, Japan

作者序

「速寫」彷彿就是自己安排好線稿，依照自己的喜好自由享受上色樂趣的過程。不過，在開心塗刷色彩讓美景躍然於紙上之前，畫線條的部分，可能已經讓許多人打消繼續創作的念頭。獨樂樂不如眾樂樂，希望能讓大家跨越描繪線稿這層障礙，於是萌生了這本大人專屬的著色書企劃。

為了讓著色更有趣，我準備了許多國外特色街景，從日本東京、長崎到阿姆斯特丹、舊金山、釜山、瓜爾達、巴黎、布拉格，最後，以熱鬧滾滾、再熟悉不過的台北街景作為旅程的結尾，挑戰密集的樓房著色。我們將手上的畫筆，從彩色筆、色鉛筆換成了變化多端的水彩筆。難度雖然提高了，不過，我匯整了這些年來在淡彩上色過程中的各種關鍵技巧，例如：水筆用法、色彩分類、決定光源、安排暗面、依序上色以及藏色等方法，並且輔以圖鑑式的詳細步驟說明，指引你一步一步完成畫作。

著色完成後，還可以將自己的畫卡裱框，懸掛起來隨時欣賞哦！

B6 速寫男

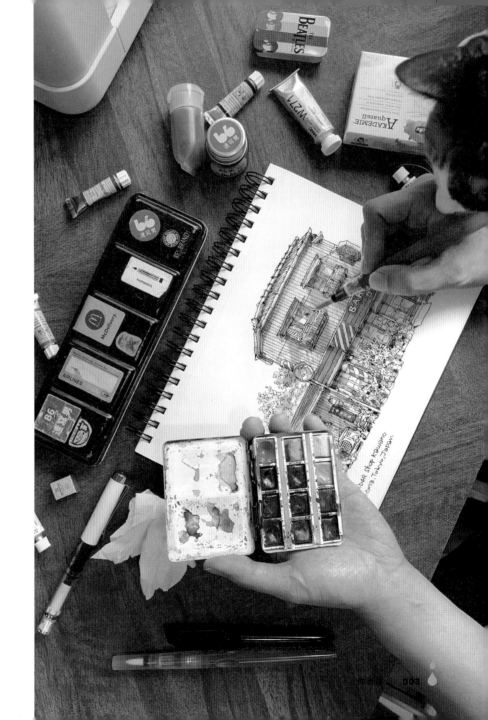

本書內容

線稿畫卡
14X

上色指引
1X

完成圖畫卡
1X

線稿數位檔
14X

完成圖數位檔
14X

手機或平板掃描 QRcode
即可下載。

你想怎麼著色？

**我想輕輕鬆鬆
學著色**

使用自己熟悉的上色工具，跟著示範一步一步試著上色。

**我想練習描繪
輪廓與著色**

本書附贈的著色畫卡，紙質與市售水彩紙相近，第一次上色時可以大膽的利用附贈畫卡來練習。待練習上手後，如果想完整發揮透明水彩的特性，或書中提到的特殊效果，可在慣用的專業畫紙上，從頭到尾都自己動手畫喔！

**我很有創意！依照
自己的方式著色**

發揮你的創意，在線稿上想怎麼塗就怎麼塗。

**我想在
平板上著色**

下載線稿，置入到繪圖APP裡，享受數位上色的樂趣。建議選擇有圖層功能的APP（如Procreate、Adobe Photoshop、Adobe Fresco）。先將線稿圖層置於最上方並且鎖定，再開始於著色圖層上色。

上色工具介紹

TOOLS

本章介紹作者慣用的淡彩工具。你也可以活用手邊或是
慣用的工具與顏料，毫無拘束的進行著色。

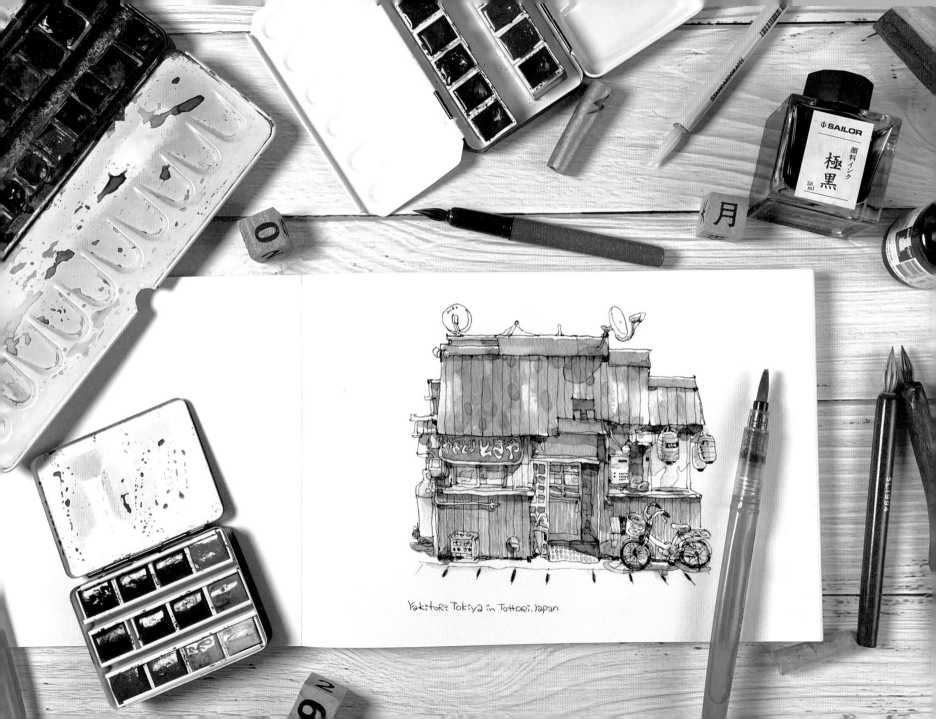

Yakitori Tokiya in Tottori, Japan

塊狀水彩

非常推薦大家使用塊狀水彩搭配水筆進行上色。塊狀水彩的優點很多，除了體積小、顏色飽和之外，裝在附有調色盤的盒子裡，容易攜帶，深受寫生、速寫愛好者的推崇。顏色因濃縮堆疊的緣故，只需要少量沾取，就能有鮮豔的色彩表現，非常適合小篇幅畫面的著色使用。就算頻繁使用，一小顆也能用上好幾個月。另一個優點（也是缺點），塊狀水彩的品牌眾多，搭配的水彩盒十分吸引人，經常讓人忍不住想一口氣全部購入。

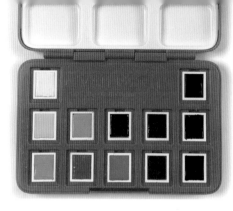

▲ 梵谷（Van Gogh）塊狀水彩

▲ 美捷樂（Mijello）Mission 塊狀水彩

◀ 申內利爾（Sennelier）塊狀水彩搭配富美（Fome）搪瓷水彩盒

▶ 荷蘭林布蘭（Rembrandt）塊狀水彩

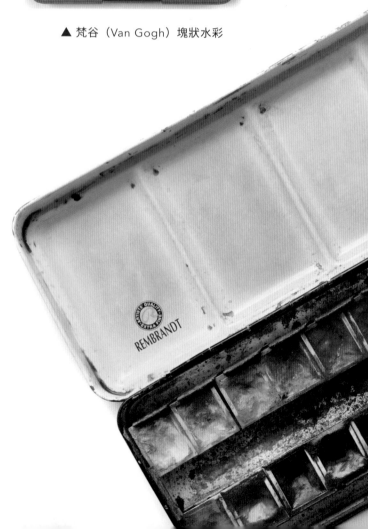

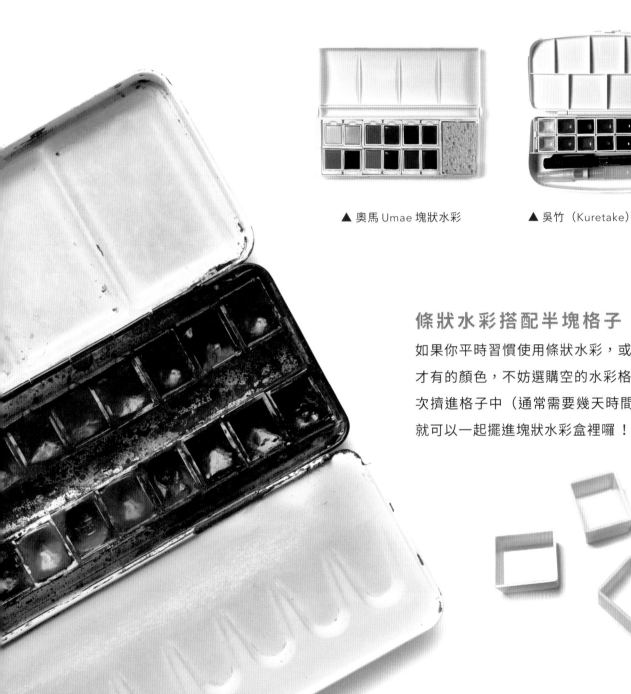

▲ 奧馬 Umae 塊狀水彩

▲ 吳竹（Kuretake）塊狀水彩組

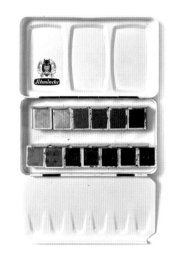

▲ 史明克（Schmincke）塊狀水彩

條狀水彩搭配半塊格子

如果你平時習慣使用條狀水彩，或者是條狀水彩才有的顏色，不妨選購空的水彩格子，將顏料分次擠進格子中（通常需要幾天時間才能凝固），就可以一起擺進塊狀水彩盒裡囉！

水筆

筆身可裝入清水的水筆，與輕巧的塊狀水彩簡直是絕配。雖然尼龍筆尖比水彩筆硬彈了一些，不過正好更容易帶起固態的塊狀水彩顏料；而且水筆尺寸通常較小，一方面有利於小範圍精準著色，一方面也可以減少顏料的浪費。

調色需要水分時，只要按壓筆身，清水就會從筆頭冒出來（上色過程請不要按壓）。如果要更換顏色，輕壓筆身，利用清水將筆尖上的顏料稀釋、清除即可。

水筆的品牌很多，出水量、流速、按壓手感也都大不相同。我這些年來的使用經驗，好賓（Holbein）、飛龍（Pentel）、施德樓（Staedtler）等品牌的水筆，都蠻適合用於淡彩上色。

水筆尺寸建議（本書著色）：
大（L）可用於較大面積的塗刷，例如：暗面或天空。
中（M）可用於填色與細節的描繪。
小（S）可用於點綴或是書寫小字。

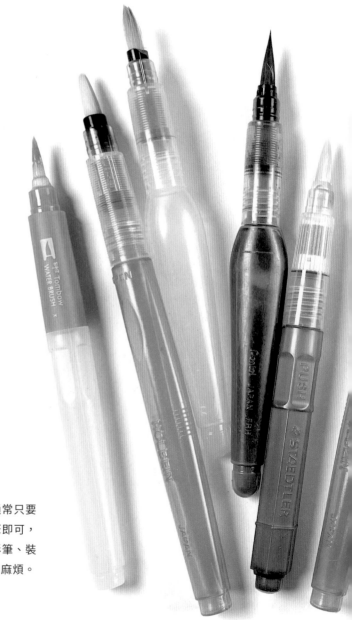

▶ 外出畫畫時，通常只要
攜帶一兩隻水筆即可，
省去了準備水彩筆、裝
水容器與換水的麻煩。

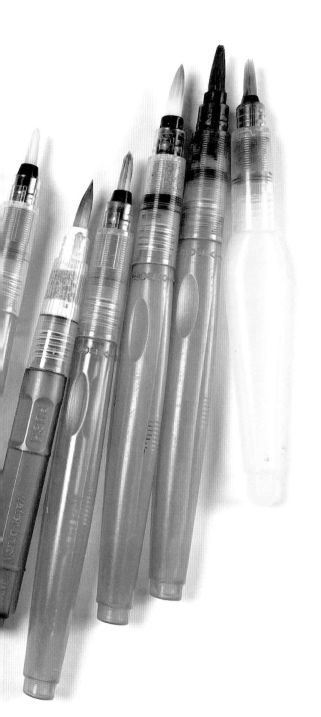

通常在上色過程中，我手中會握著一團面紙（1～2張）。要更換顏色時，可以快速在紙團上搓幾下，此時也可以按壓筆身，利用少量清水，將筆頭清洗乾淨。另外，著色時如果發現筆頭的水分過多，趕緊在面紙上方輕滑幾下，避免顏料在紙張上氾濫。

同樣的道理，面紙也可用來移除畫紙上的顏料，僅限於顏料還是濕潤的狀態。顏色太深、水分太多、效果不好，只要顏料還沒乾掉，都可以利用面紙輕壓一下，稍微將顏料移除。

上色時，如果面紙沒了，我可是會很焦慮的。抹布、海綿也可以取代面紙。不過，以便利性和吸水效率來說，面紙還是略勝一籌，而且柔軟的面紙也可以減緩筆尖的磨損哦！

面紙

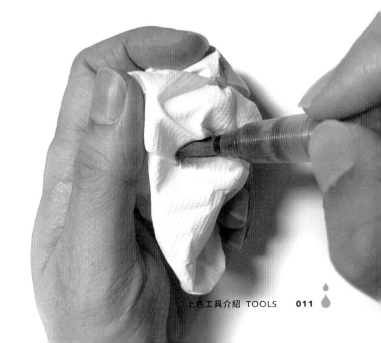

上色要訣

COLORING

本篇著重在如何系統化地安排自己的顏色、水筆使用技巧、有效率的上色流程等,藉由概念與習慣的養成,讓上色除了過程療癒之外,還有賞心悅目的畫面成果。

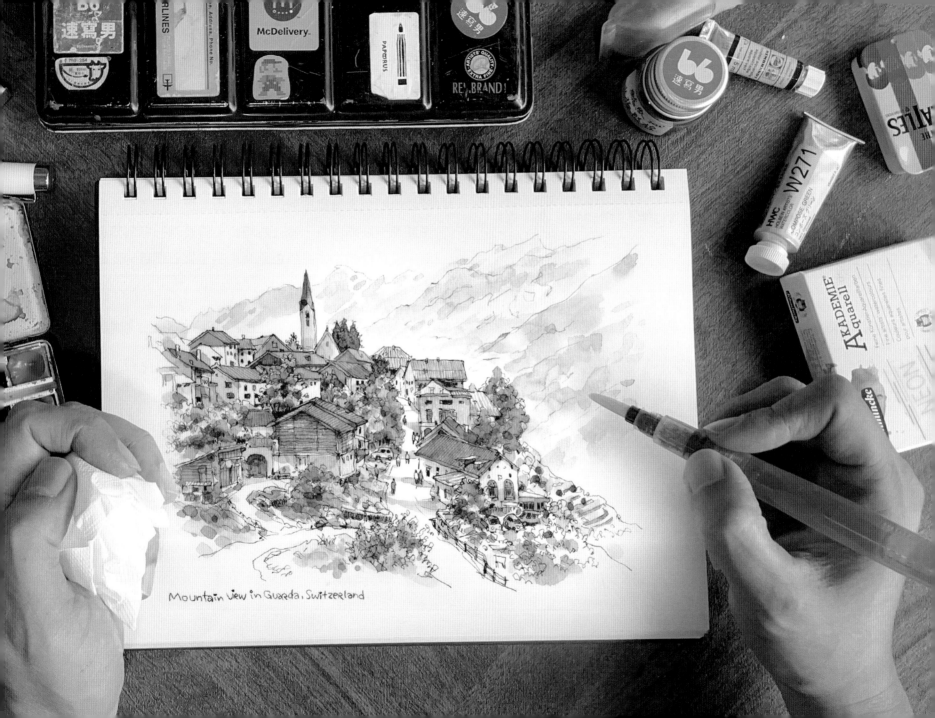

Mountain View in Guarda, Switzerland

將顏色分類

檢視一下有哪些顏色可以使用，並且有系統的進行分類，對接下來的上色過程非常有幫助。大略將顏色以「黃」、「紅」、「褐」的暖色，以及「綠」、「藍」、「黑」的冷色分成兩組。

接著，同色系的顏色，由淺（亮）到深（暗）排列（如下圖）。如此一來，就像妥善排好的工具箱，取用時，往固定的位置移動，甚至不需要多加思考。

如果你只有少量顏色（少於12色），每個色系至少備妥一種顏色；如果你擁有24色顏料，每個色系至少可以安排3種顏色，其餘的空位就留給特殊色。因此，就算你有48個顏色，只要依照色系分組排列，就不再會有選擇困難的情況出現。需要亮一點的顏色，就往左邊走，需要深一點的顏色就往右走。以這樣的方式將顏色分類，不僅賞心悅目，而且上色的速度也會加快許多。

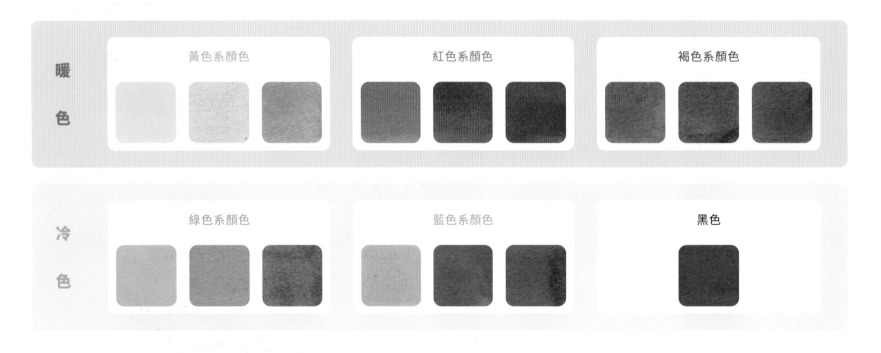

暖色

黃色系顏色　　　　紅色系顏色　　　　褐色系顏色

冷色

綠色系顏色　　　　藍色系顏色　　　　黑色

畫面顏色乾淨、好看的祕訣

❶ 將暖色、冷色分開調色

跟小時候使用彩色筆上色一樣，取用色塊上的顏料加水調和，顏色是最乾淨、純正的。而隨著混入顏色種類的增加，色彩特徵也逐漸改變。同溫層的顏色影響較少，但是當冷色與暖色互相混合時，變化就會比較劇烈。

因此，我習慣使用有兩個調色區的調色盤。固定將冷色、暖色分開調色（就像球賽場地有分為主場、客場）。養成這樣的調色習慣，不僅能增加調色效率，畫面上的顏色自然也能保持乾淨與通透。

❷ 調色時讓水分多一點暖色

因為有線條來表現景物的輪廓，再以淡彩搭配上色，最能夠展現透明水彩的優勢，讓畫面感覺清爽舒服。因此，在調色時記得少量沾取顏色，或者水分比重可以比預期中再多一點點。如下圖，鎘紅隨著調色時水分增加而越來越淡。中後段顏色，隱約可以看到紙張紋路，這樣的濃淡就是我們可以利用的淡彩效果。

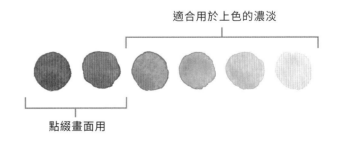

適合用於上色的濃淡

點綴畫面用

a fruit shop in Tsukishima, Japan
MARS '23

以混色或疊色來增加色彩的變化

除了上述以水量調整顏色濃淡的方法之外，少量加入其他顏色來混色，也可以讓顏色產生變化。不過，加入不是同溫層的顏色，會讓顏色調性改變，色彩有可能變得混濁。

混色與疊色也是讓畫面色彩更有層次感的要素，請務必嘗試看看，也許能調出與眾不同的顏色。

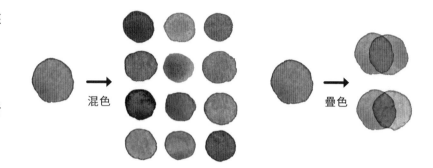

用低彩度顏色來打底

淡彩上色最重要的步驟中，就是先將畫面的明暗區分出來。使用的顏色也有別於調色盤上的顏色。需要以低彩度的顏色來塗布，本書中簡稱這類顏色為「灰」色。主要為佩尼灰或接近黑的顏色，例如：象牙黑、煤黑等，以及由咖啡色與深藍色混合而成的「暖灰」及「冷灰」（混色時，可適當增加水分的比例）。

焦茶 + 佩尼灰　　　　深群青 + 佩尼灰

深鎘紅 + 佩尼灰　　　　深湖克綠 + 佩尼灰

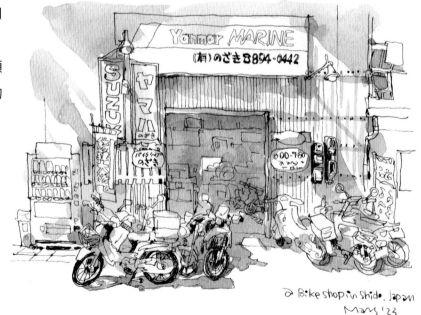

實虛的顏色

還記得小時候著色的依據是什麼嗎？憑印象、憑感覺？也許兩者都有。想到太陽，我們會直覺的塗上黃色或紅色；天空或大海，可能毫不考慮就抓起天藍的彩色筆來上色。路上的計程車又是什麼顏色呢？長大之後，這些印象依然深入在腦海中。不過，有了照片對照（或現場寫生），大家對於要使用哪個顏色，應該就更有把握了。

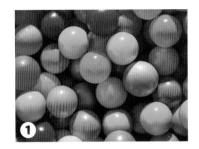

面對現場或照片的景物，我們幾乎可以直接從物體的「固有色」來判斷顏色，如圖❶。不過，「光」的因素也會改變物體的顏色。仔細觀察圖❶的球體，亮與暗的部分顏色就有差別，甚至會些微帶有旁邊球體顏色。如果光源本身也帶有顏色，如圖❷，那麼物體顏色被影響的程度就會更大。

本書不探討太過複雜的光線物理現象，只藉由這樣的概念，延伸出3個上色技巧：

1. 先以「灰」色建立景物的亮暗層次。塗上顏色後，因為底層的灰而會產生明暗變化。
2. 固有色的部分，利用調色或疊色，讓顏色富有變化。
3. 景物中可以藏入很淡、很淡的顏色，用來表現環境光的折射，讓畫面更加豐富，具有層次感。

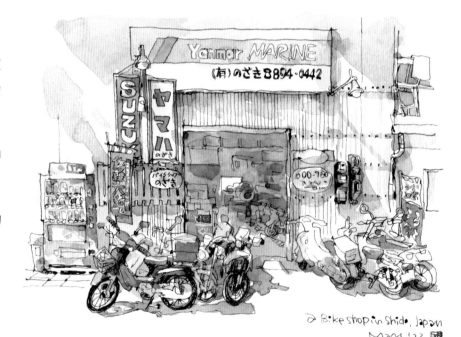

a Bike shop in shido, Japan
Mars '23

水筆的用法

① 填色

② 塗刷

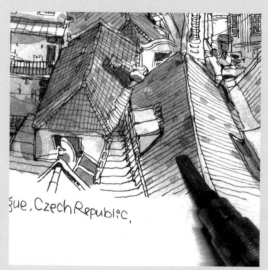

填色，是本書使用最頻繁的著色方式。畫面上大大小小的框線裡，幾乎都避免不了填色。以水筆尖端沾取少許顏料填色，是成功機率最高的方式。保持顏色安穩的塗布在框線裡，就仰賴大家的耐心與運筆的穩定度了。

有別於填色，大面積的著色需要較大的筆觸，以左右擾動整個筆頭的方式，將顏色快速塗布到紙張上。經常使用在大面積的塗布及跨線條的著色上。例如：上暗面、陰影，天空、屋頂或是牆面。如果使用的紙張不能承載太多水分，塗刷時，盡量輕刷並且減少反覆來回、重覆的筆觸。

❸ 抹色

抹色，是塗刷的延伸。以下壓含有清水的筆腹，將顏料邊緣推開，產生逐漸淡化的效果。不想要筆觸太明顯的時候，例如：上暗面、陰影或藏色，就可以這麼做。不過，必須緊接在著色之後進行。如果等到顏料乾掉了，就不容易推開。

* 也可以趁顏料未乾之前，將水筆清乾淨，把邊緣抹開。

❹ 疊色／貼色

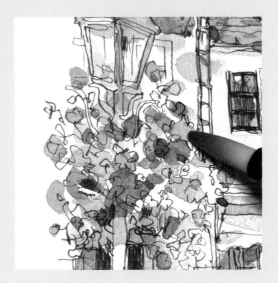

利用透明水彩的通透效果，讓底層的顏色能夠被看到。兩個顏色的交疊，可以變化出第三個顏色，這也是讓畫面色彩層次豐富的要素。不過，隨著色彩的覆蓋，顏色的飽和度與明度都會降低，因此採取疊色時，水分的拿捏就特別重要。

而為了避免進行疊色時，將底層顏色洗下來，輕輕地將顏色「貼」上去（取代塗刷），是比較適合的方式。本書中許多「藏色」的部分，大都是利用「貼色」將顏色融入。

❺ 在紙上暈染

除了在調色盤調好顏色外，也可以趁顏色的水分未乾之前，在紙張上混色，兩個顏色之間因暈染而產生些微漸層的效果。混色通常採用同色系的顏色來增加質感，例如：天空、樹群、牆壁、陰影等。

① 塗上第一個顏色。

② 第二個顏色濃度要略高，才不會形成水漬。

❻ 留白

許多招牌、標籤、路標，上頭的白色文字或圖案是沒有黑框線的。除了以白色不透明顏料來書寫外，我們可以用留白的方式來表現。這些物品在畫面上可能都很小，所以只要大略表示即可。

① 以水筆框出文字或圖案的範圍。
② 像刻印章般，將文字外的部分去除，並填上顏色。
③ 將文字裡面的部分去除，填上顏色。

⑦ 畫線條

除了在框線範圍內填滿顏色外，利用水筆畫出排線，也是另一種填色的方式，而且效果更有趣。與白色相間的顏色在畫面上相當醒目，經常用來點綴。不過也需要斟酌使用，才不會顯得太刻意。

▲ 人物身上的條紋衣。　▲ 屋頂質感的表現。

⑧ 移除顏色

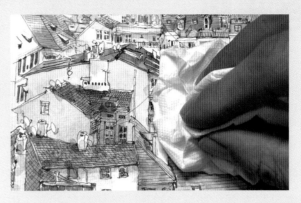

著色時水分太多，或是顏色不如預期時，可以利用手上換色用的面紙，將紙面上的顏料吸起來（必須在水分乾掉之前進行）。

我也常採取這種方式，讓紙張上太深的顏色變淺。稍微不同的是，需要等待一段時間，讓紙張吸收一點顏色之後，再將顏色移除。

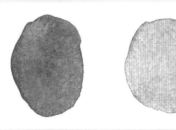

▲ 經過吸色後（右）的顏色比較。

上色步驟

這些年，我一直使用以下的標準步驟進行上色，不僅速度變快了，也更有餘裕仔細思考與調整畫面，請按照這樣的方式體驗看看吧！

❶ 分辨光源

找出光線的來源，將有助於我們營造景物的立體感。如果光線不明顯，不妨瞇著眼睛，看看有沒有特別暗的部分。除了學會分辨光源，觀察物體亮、暗分布的狀況，也是讓上色好看很重要的基礎。

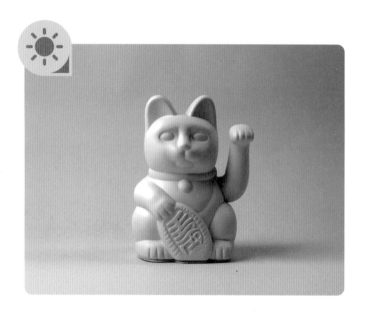

❷ 塗暗面

光線照射不充足的部分，通常會形成陰影。上色的第一步，就是使用灰色塗上暗面與陰影。在不需要顧慮顏色的情況下，大略將景物的立體感表達出來（素描的概念）。塗暗面的灰，不一定全然是由黑色構成，可以是偏暖的灰或偏冷的灰。

❸ 依序著色

有如印刷機般，以色系分類依序著色。找出畫面上同樣色系的地方，一口氣處理完，再換下一個色系。如此一來，不但省去重複調色的時間，也可以讓顏色保持乾淨。

❹ 修飾

上一個步驟以外的顏色，可以繼續補上。停下來，感覺一下畫面上還有哪個地方不足的，稍作調整或加入小小的點綴（亮點），讓畫面整體更完整、漂亮。

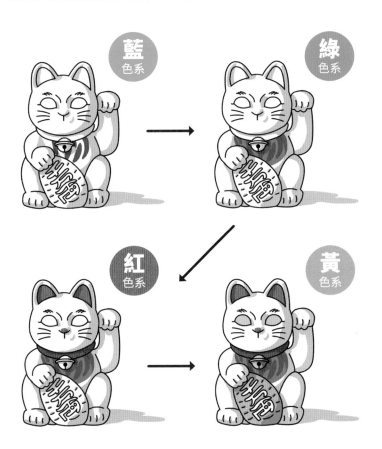

完成！

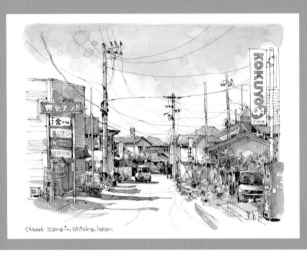

street scene in Ishioka, Japan

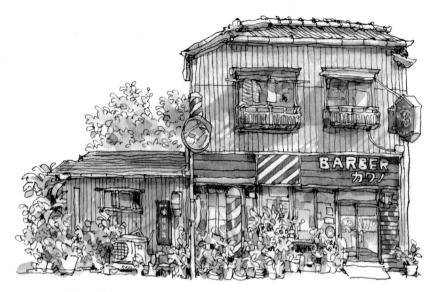

The BARBER shop Kawano
in Toshima, Tokyo, Japan

Mountain View

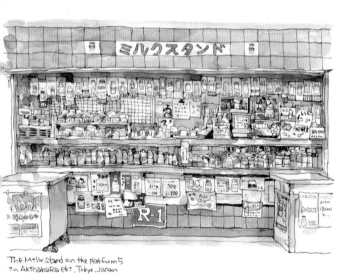

The Milk stand on the platform 5
in Akihabara eki, Tokyo, Japan

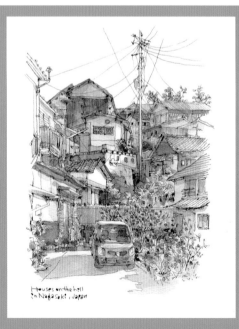

Houses on the hill
in Nagasaki, Japan

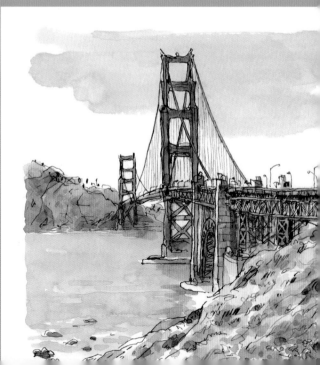

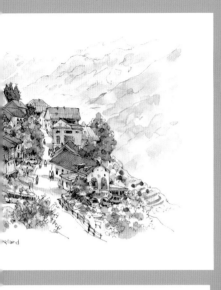

主題練習
PRACTICE

桌上的靜物

藉由生活中隨手可得的小物，初步熟悉淡彩的特性以及練習淡彩上色技巧。

The Still lives on the table.

PAINTING TIPS

本章練習重點

這個練習，將會運用到前面章節提到的水筆用法以及上色要訣。透過先上陰影，再依序分色系塗上顏色的方式，保持畫面色彩乾淨通透的效果。

● 立體感的表現。
● 留白字畫法。
● 藏色技巧。

手機掃描觀看大圖

01 上陰影

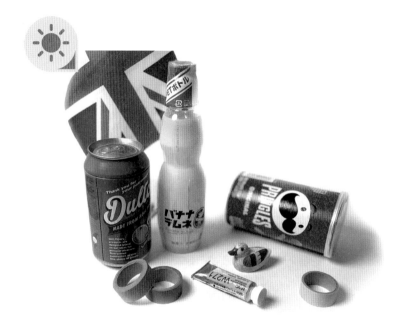

光源—左側上方

先找出光源，從綠色罐子以及前方紙膠帶影子的方向，可以判斷光線來自上方左側；黃色瓶子稍微被綠色罐子的陰影遮到。由於桌面是白色的，因此陰影的顏色不宜太深。

將佩尼灰混合焦茶，加入較多的水分調出暖灰。光線來自左側上方，因此以物品右側為主，輕輕塗上第一層。注意濃淡的狀況，太深的話可以趁水分未乾之前，將它刷開或是以面紙清除過多的顏料。等第一層暖灰乾了之後，可以局部加上第二層，讓暗面也有一些層次感。

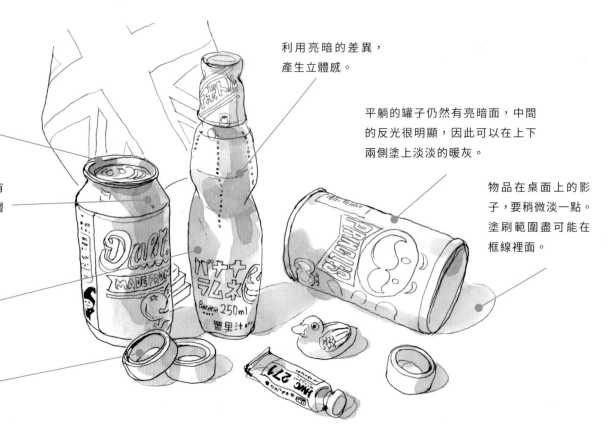

利用亮暗的差異，產生立體感。

罐子頂部內側塗上暖灰。

平躺的罐子仍然有亮暗面，中間的反光很明顯，因此可以在上下兩側塗上淡淡的暖灰。

同樣的暖灰，因為重疊而有了層次變化。（必須等底層顏色乾了，才能疊色）

物品在桌面上的影子，要稍微淡一點。塗刷範圍盡可能在框線裡面。

綠色罐子的影子。

膠帶內側也塗上暖灰。

02 上藍色

找出照片上藍色系的部分進行上色。
旗子、紙膠帶、黃色瓶子上的標籤依
序填上濃淡不同的藍,讓畫面上的藍
色更有變化。

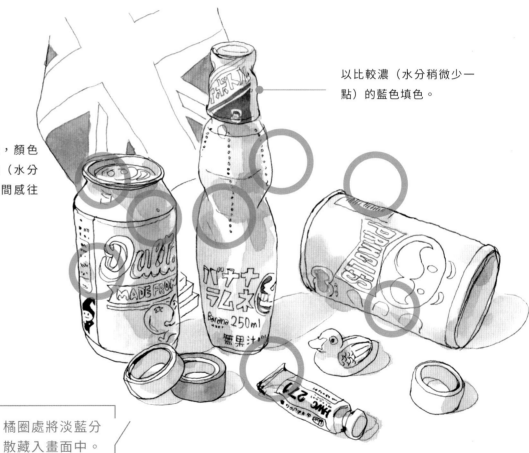

以比較濃(水分稍微少一
點)的藍色填色。

旗子因為在背景,顏色
可以稍微淡一些(水分
多一點),讓空間感往
後退。

橘圈處將淡藍分
散藏入畫面中。

申內利爾(Sennelier)
315 群青藍 Ultramarine Deep

03 上綠色

綠色的部分，顯而易見就是綠色罐子。
因為已經有了一層暗面，所以罐身只要
薄塗一至兩層綠色即可。罐子上半部光
線照射較多，可以亮一點。罐子中間的
標籤使用深綠（胡克綠加佩尼灰）填色，
讓罐子上的綠色有明顯不同。剩餘變淡
的綠色，可以分散藏入畫面中。

罐身留白字畫法：

①畫幾道橫線，稍
微有點弧度，強
調罐身的立體
感。

②畫直線表現文字
區塊。

③點些顏色，讓方
塊有缺口，隱約
有文字的感覺即
可。

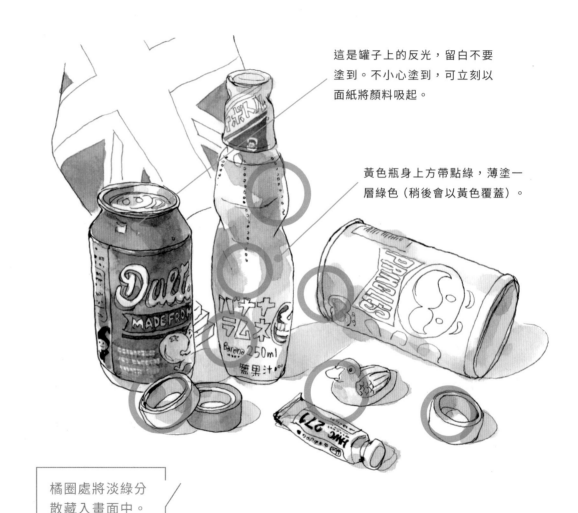

這是罐子上的反光，留白不要
塗到。不小心塗到，可立刻以
面紙將顏料吸起。

黃色瓶身上方帶點綠，薄塗一
層綠色（稍後會以黃色覆蓋）。

橘圈處將淡綠分
散藏入畫面中。

04 上紅色

紅色在畫面上的占比不小，與前面步驟相同，需要讓這些紅色產生些微差異。利用藏色的方式，將淡紅帶到其他物品上，不僅有熱鬧的效果，同時也能讓畫面色調更有一致感。

將淡紅色填入紅色框線內。面積較大，塗刷時記得減少重複著色，才能避免太多筆觸。

以比較濃（水分稍微少一點）的紅色填色。

罐身被光線照射最多的部分，這個範圍裡的紅色要比上下來得淡。可以先塗上下，再盡快將中間部分抹開，或是採用疊色的方式表現。

以較濃的紅色填色。

這個紅色筆觸可以增加罐子的立體感。

留下一小塊白表示反光。

罐身留白字畫法：

① 將文字範圍框起來。

② 畫直線條分割出文字區塊。

③ 一一填入缺角顏色。

④ 留白字完成。

05 上黃色

黃色主要分布於中間瓶子、紙膠帶、綠色罐子頂部與底部，以及旗子底座。瓶子上已經有許多顏色了，因此只要薄薄覆蓋即可。加入黃色，讓畫面整體色彩顯得更加溫潤。

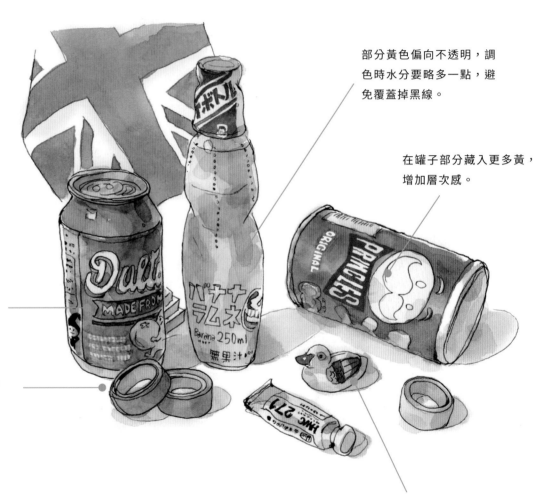

部分黃色偏向不透明，調色時水分要略多一點，避免覆蓋掉黑線。

在罐子部分藏入更多黃，增加層次感。

以比較濃（水分稍微少一點）的黃色填色。

膠帶內側疊上黃色。

以比較濃的黃色填色。

06 修飾與點綴

做最後的修飾，填入瓶罐上黑色（深色）部分，顏色濃淡要拿捏一下，顏色太濃可能會讓圖案過於明顯。

好賓 （Holbein）W271
混合綠 Compose Green

我常用來點綴的顏色。具有不透明的特性，覆蓋力強。加水稀釋後，也是一款好看的綠。

蓋子可以加上排線，多了質感的細節。

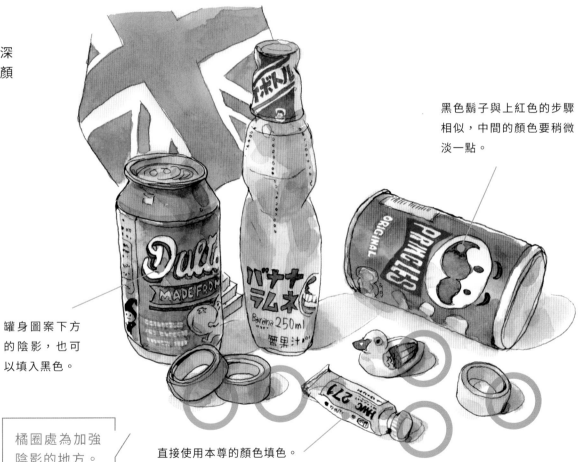

黑色鬍子與上紅色的步驟相似，中間的顏色要稍微淡一點。

罐身圖案下方的陰影，也可以填入黑色。

橘圈處為加強陰影的地方。

直接使用本尊的顏色填色。

月台上的牛奶店

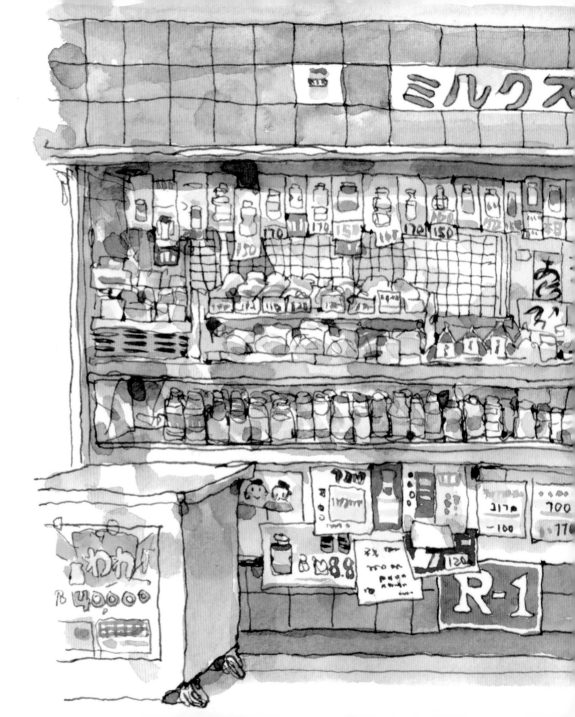

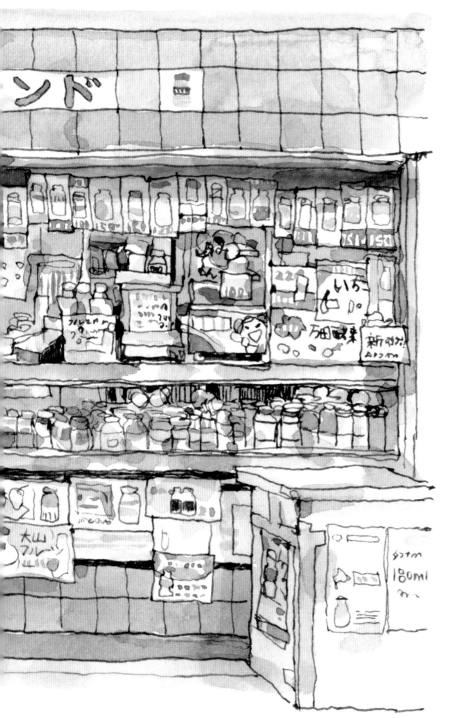

日本秋葉原站月台上，有個特別的牛奶專賣店，販售超過 50 款來自日本各地的牛奶。琳瑯滿目的店面，掛著五顏六色的小海報，著色起來非常療癒呢！

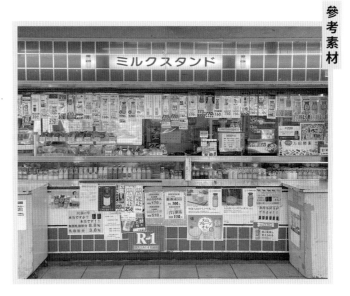

日本，秋葉原
日常裡。小確幸

手機掃描觀看大圖

PAINTING
TIPS

本章練習重點

● 用筆尖填色。
● 顏色虛與實。
● 顏色的安排。

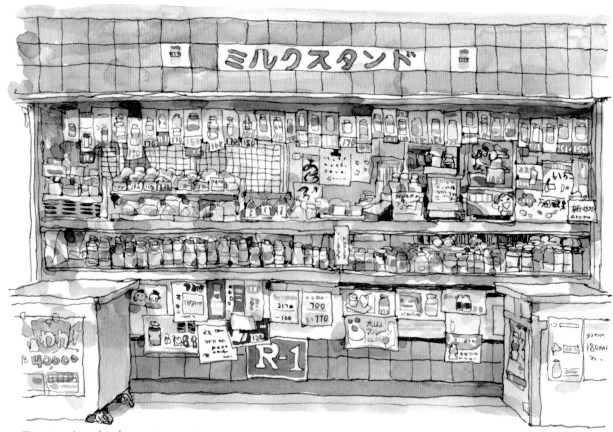

The Milk Stand on the platform 5
in Akihabara eki, Tokyo, Japan

01 上陰影

光源—商店前方

商店位在月台，可以假設光線來自月台上方的燈光或是隱約照射進來的日光。因為光線不明顯，我們只要將攤位裡外區與櫃子裡的牛奶瓶，稍微區分開來即可。

先塗上暖灰。牛奶瓶後側可以塗上一些，將瓶子們、櫃子的外框襯托出來。上方牛奶價目圖，也用一樣的方式來襯托。畫面上較深的部分，可以疊上第二層暖灰。

畫面上更暗的部分，可以疊上第二層。

上方咖啡色壓克力板，可以輕輕塗上暖灰。最上方刷上一道，來延伸視覺。

木櫃上方，可塗上兩道來表示反光。

光線來自正面，木櫃兩側可以刷上淡淡的暖灰。

暖灰乾了之後，可以繼續加上冷灰。
主要輕輕塗刷在：牛奶櫃外框、下方
像壁磚的板子，以及招牌下緣的暗面。
牛奶價目圖上方，有一道淡淡的影子，
你注意到了嗎？剩餘的冷灰，可以稍
微塗布藏在畫面上。

利用招牌下方的一道陰影，
來製造空間感與質感。

牛奶櫃外框是金屬製的，可
以分段著色，以留下幾段空
白來表現質感。如果不小心
填滿了，可以等水分乾了之
後再局部疊上。

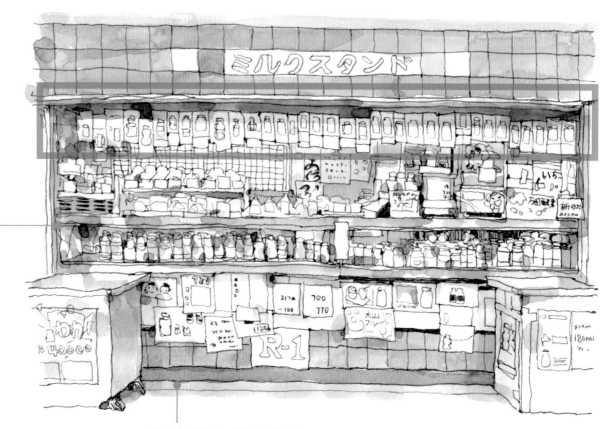

地面上也塗上一道淡淡的冷灰。

02 上藍色

找出照片上藍色系的部分來上色。先
上明顯的區塊，再上淡一點的地方。
使用筆尖將顏色填入框線內，顏色的
存在感就會比強烈。可以用留白的方
式表現海報上的白色圖案或文字。

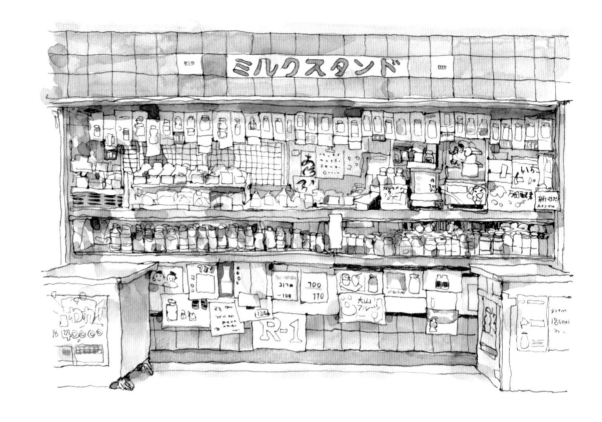

顏色的虛與實：

填滿顏色，物品存
在感強烈。

塗出外框，物品存
在感較弱。

些許留白，物品存
在感較弱。

03 上綠色

找出照片上綠色系的部分來上色。利用填上深、淺不同的綠，留白以及藏色等方式，增加畫面上綠色區域的變化性。

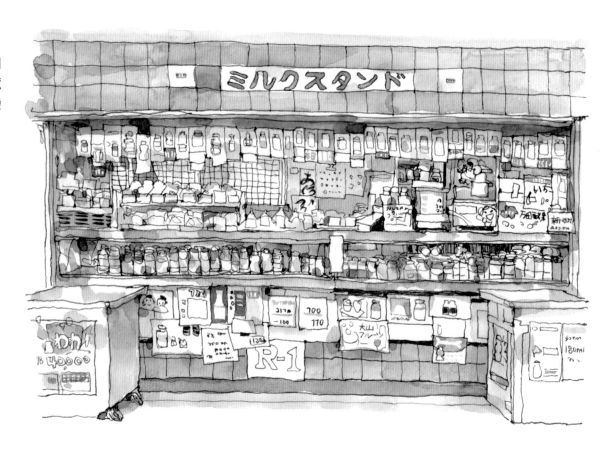

以留白的方式，表現海報上的圖案與文字，增添畫面上的小趣味。

04 上紅色

找出照片上紅色系的部分來上色。濃淡不同的紅、偏向橘色的紅或是疊在灰上面的紅，都可以增加畫面的層次感。但因為紅色的彩度容易過高，較適合以少量填色或加水稀釋薄塗的方式來處理。

利用濃、淡差異，讓單一顏色呈現不同的效果。

運用畫線條與直接書寫的方式，增加畫面的趣味性。

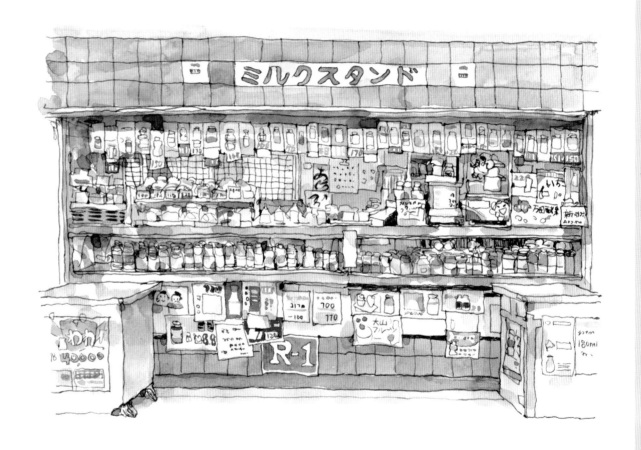

05 上黃色

找出照片上黃色系的部分來上色。加入黃色，畫面瞬間變得更亮眼。一樣利用濃、淡程度不同的黃做出差異。想強調的地方就濃一點，反之就淡一點。避免到處都是同樣鮮明的黃，才不會讓畫面顯得零亂，失去焦點。

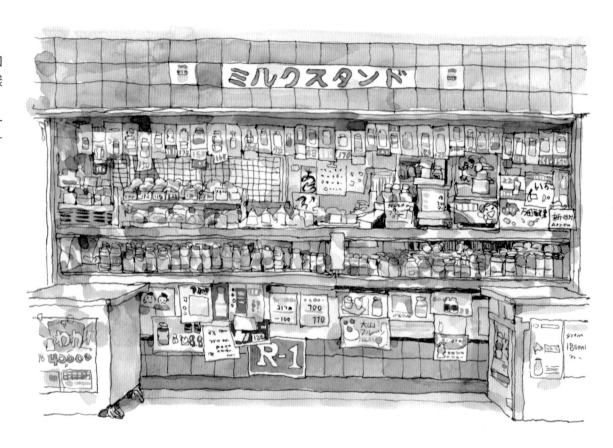

06 修飾

最後，檢查一下整體畫面，看看有沒有需要補強的地方。適當留下一些空白，不全部塗滿，讓視覺在看了五顏六色的物品後稍做休息，然後再繼續瀏覽。這就是讓畫面更耐看的小祕訣！

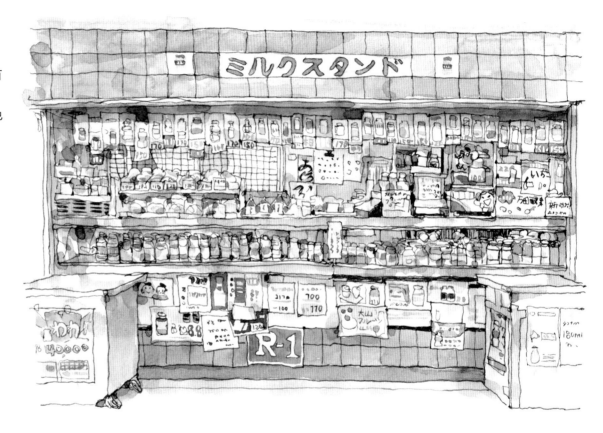

如果想強調飯糰的部分，顏色可以深一點。反之，則淡一點。

在有顏色的標籤上寫出價格。

櫃子上的小字條也別錯過。大略畫些抖動的線條，以呈現文字的模樣。

燒烤店
TOKIYA

路口一間可愛的木造小屋，外頭還懸掛著燈籠，
走近一看原來是一家燒烤店。傍晚 6 點才營業，
看來是吃不到了。且用輕鬆愉快的心情，將它加
上新色彩吧！

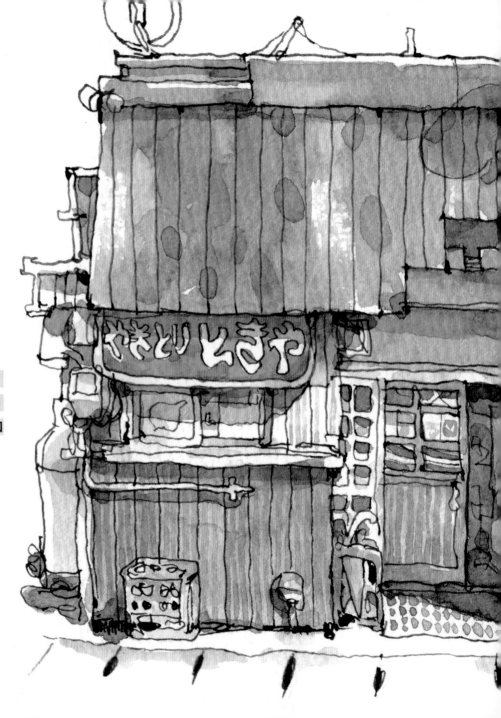

日本，鳥取
Google Maps 街景服務

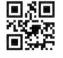

手機掃描觀看大圖

PAINTING TIPS

本章練習重點

- 單棟建築物上光影的描繪。
- 以中低彩度顏色打底，加上不同筆觸表現木頭質感。
- 以彩度高的顏色點綴畫面。

Yakitori Tokiya in Tottori, Japan

01 上陰影

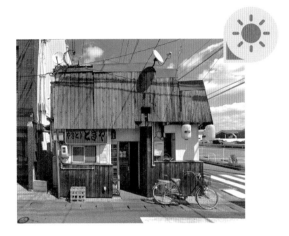

©Google

光源—右側上方

在光源的另一側以及光線照射不到的
地方，依序塗上冷灰或暖灰。陰影也
有亮暗的差別，以濃、淡適當塗刷與
堆疊，可製造出空間的層次感。

此處白牆上的陰影，
會顯得比其他地方
的陰影來得明亮。

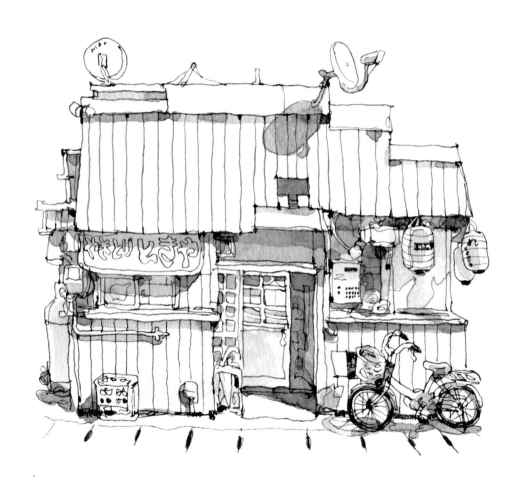

02 木質部分上色

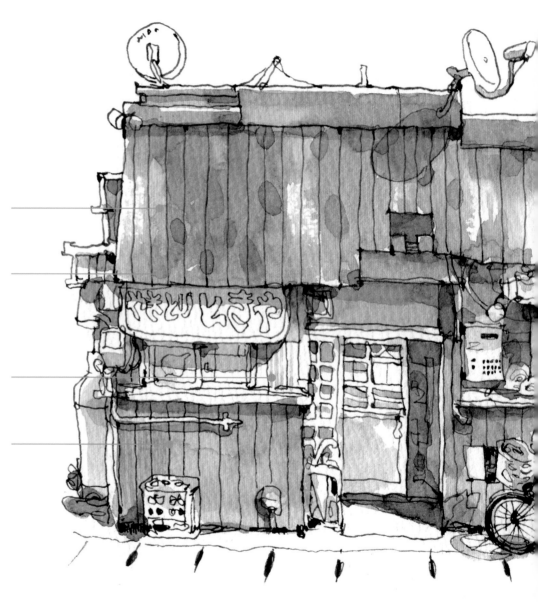

照片上屋頂部分的顏色較灰也比較沉重，可以使用降低彩度後的焦茶由上而下著色，局部以快速刷過的方式製造「飛白」的斑駁效果。

底層乾燥後，用筆尖輕輕點上幾點增加質感。稍微分散，也不要過多，以免造成複雜感。

這裡可以畫上幾道垂直線來製造木頭紋路。

下層木版可以刷上比較明亮、彩度略高的顏色（如焦茶混入一點點紅色或一點點綠），與上方屋頂的顏色做出區隔。

如何產生飛白斑駁的效果：

①選擇紙張表面紋路明顯、手感粗糙的，比較容易產生飛白效果。

②筆頭水分較平常少一點。下筆時，輕輕下壓筆頭，讓筆腹接觸到紙面。再以快速刷過的方式讓顏料著色不均勻，進而產生飛白效果。

③下筆俐落，不要重複塗刷，以免剛剛完成的飛白效果被抹掉了。

03 增加木頭質感

待底層乾燥後，可以使用小號水筆描繪木板紋路。由上至下，小心畫出垂直線，再以平行的方式將木板布滿線條。

木門也可以比照辦理，讓畫面多了一些細節。

這裡採用與下層木板相同顏色，因為重疊的關係，顏色較下層更深了一些。如果想讓木紋更明顯，也可以改用較深的顏色哦！

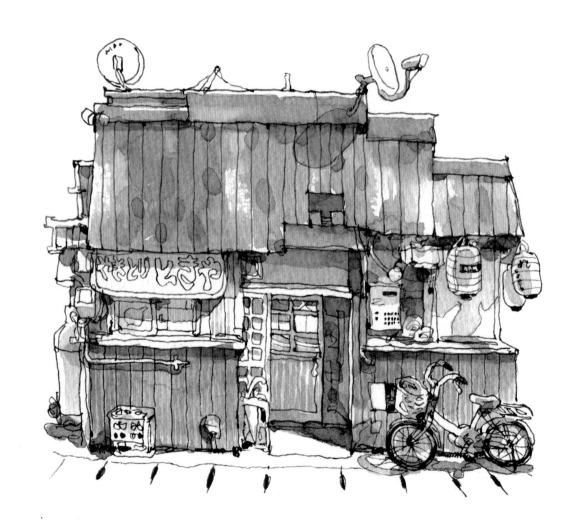

04 上紅色

使用小號水筆填入招牌上紅色的範圍。步驟 01 上了陰影的區域,用水筆輕輕滑過,如果太用力或是來回塗刷,很可能會將這些灰洗下來。

燈龍畫幾道紅色線條、木頭拉門上的小貼紙、傘架也塗上紅色。

剩餘的紅色,可分散藏入畫面中。特別是陰影處,讓畫面暗面處多了一點溫潤感。

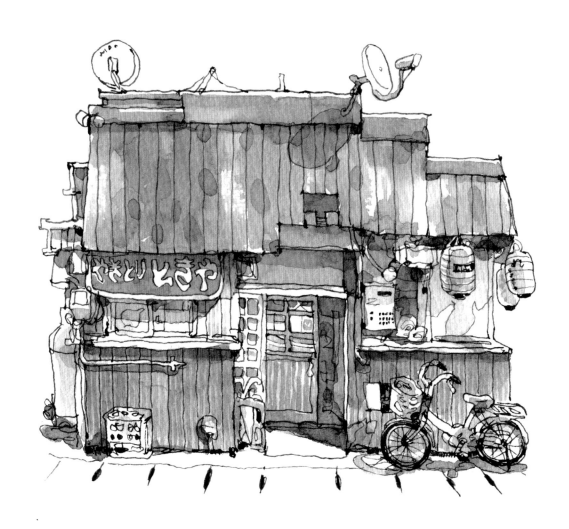

05 上黃色

加上黃色，如燈籠、門上貼紙、左下方啤酒箱，畫面瞬間變得明亮又溫暖。剩餘的黃色，則可以分散藏入畫面角落中。

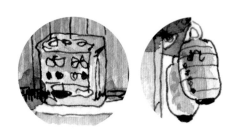

趁水分還沒完全乾之前，點幾點較濃的橙色或橘色進去，讓它們自然暈染。黃色會更有層次、更有存在感。

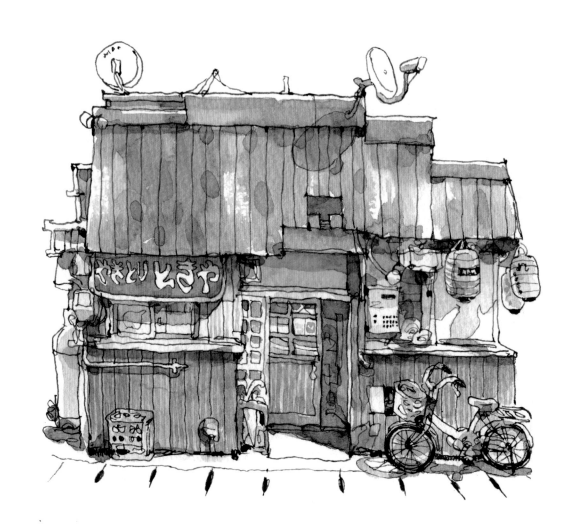

06 上點綴色

最後，替小物上色。如門上的貼紙、
雨傘、電錶等，填入彩度較高的顏色，
讓畫面有幾處吸睛的亮點。

門口的地墊，也是一個可以發揮巧思的小地
方。利用點小點的方式畫出紋路，增加畫面
上的趣味與可看性。

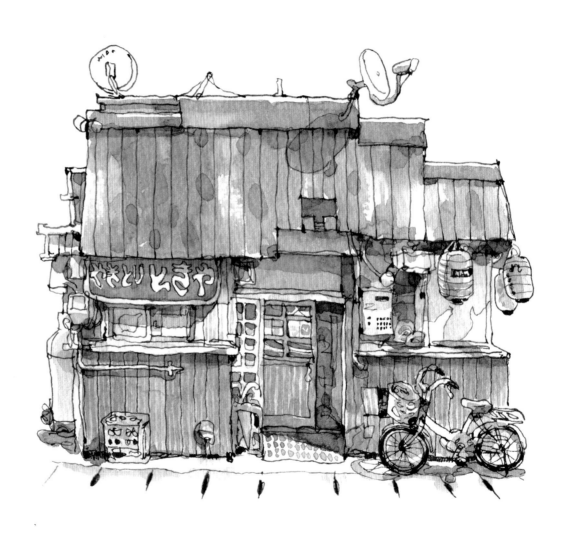

理髮店
KAWANO

小巷弄路口處，有間被許多盆栽包圍的理髮店。復古又可愛的招牌與店面，讓人感覺溫馨有趣，就算不進去剪頭髮，畫下來也能將這懷舊的畫面留作紀念。

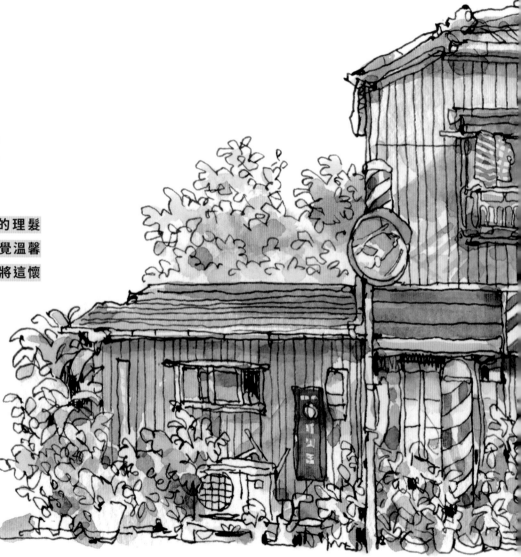

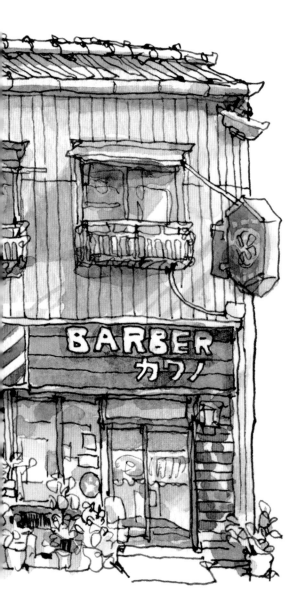

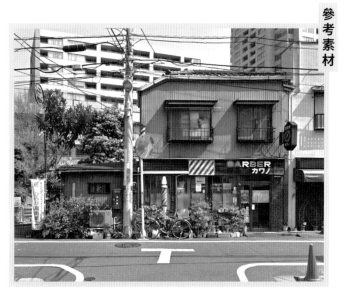

日本，東京
Google Maps 街景服務

手機掃描觀看大圖

PAINTING
TIPS

本章練習重點

● 單棟建築物上光影的描繪。
● 暖色調畫面的處理：維持畫面
　整體感。
● 超簡單圓柱體上色。
● 植物、盆栽的上色方式。

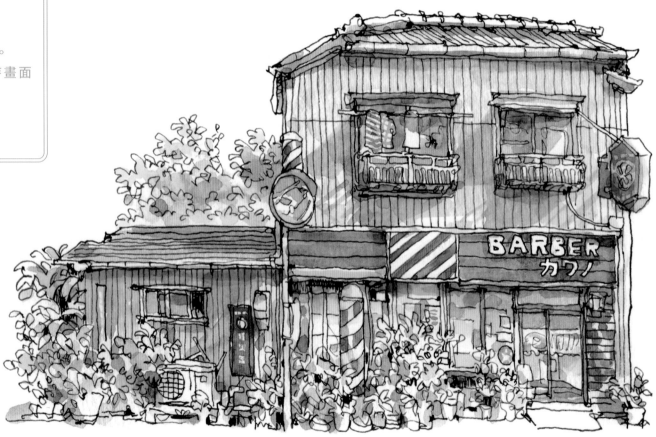

The BARBER shop kawano
in Toshima,Tokyo,Japan

01 上陰影

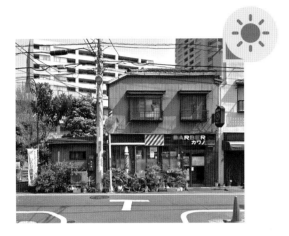

©Google

光源—右側上方

從窗戶旁影子的位置，可以推測光線來源。陰影薄塗即可，暖灰、冷灰交錯使用，讓暗面比較有變化。待薄塗部分乾了之後，可以自行斟酌加強更暗的部位。

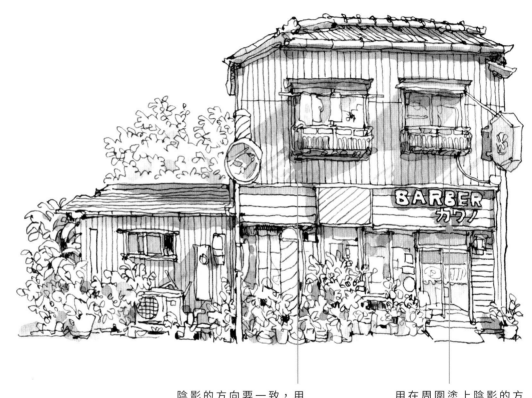

陰影的方向要一致，用筆尖畫幾道細線來表示欄杆的影子。

用在周圍塗上陰影的方式，凸顯招牌上的文字。

02 上藍色

找出照片上藍色系的部分來上色。最明顯的地方是三色燈以及三色看板，其次則是門簾與海報。可以將剩餘的藍色藏入畫面比較暗的地方，例如：室內與盆栽的左下方。

以兩側不填滿的方式，來表現圓柱體的感覺。

室內可藏入一些藍色。

盆栽與植物的暗面，也可藏入一些藍色。

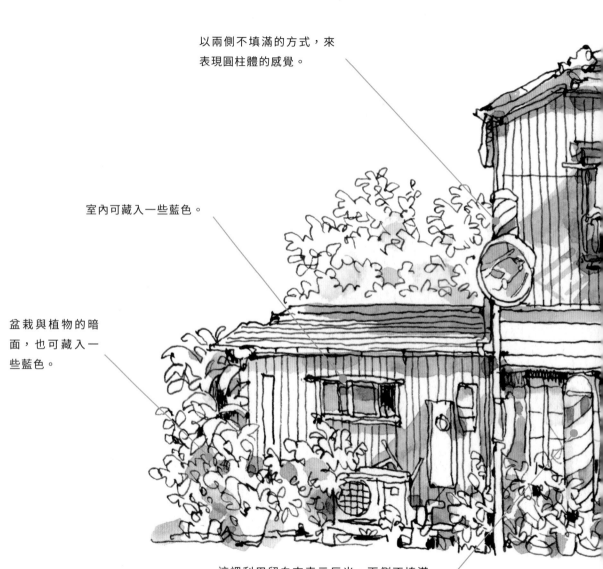

三色看板以水筆筆尖小心地填滿顏色。

這裡利用留白來表示反光。兩側不填滿的方式，可以表現圓柱體的立體感。

SENNELIER

法國申內利爾

modern since 1887

文硯美術企業有限公司
Wen Yan Art Enterprise Co., LTD.

專家級蜂蜜水彩顏料 l'Aquarelle

專家級蜂蜜水彩簡介

申內利爾專家級蜂蜜水彩原料使用的是最高級的色粉，跟最高質量的 Kordofan阿拉伯膠作為黏著劑，特別加入蜂蜜作為輔助劑。使顏料員有非常滑順，清透的質地，讓水彩在表現置色渲染的技法上，呈現出良好的質感，在色澤亮度表現上，則是非常繽紛且鮮明。

何處購買 where to buy

台中 / 彰化

- 張暉美術社　台中市大里區國光路二段753號
- 彩墨美術社　台中市豐原區中山路128號
- 設計家美術用品社　台中市霧峰區中正路1295號
- 力德文具量販廣場　彰化縣彰化市金馬路二段168-1號

雲林 / 嘉義 / 台南

- 世新美術社　雲林縣斗六市永昌西街3號
- 正大筆墨社　雲林縣斗六市北平路7之2號
- 小社吾美術社　嘉義市東區維新路6號
- 天才美術社　嘉義市東區啟明路271號
- 民安美術社　台南市中西區中山路13號
- 同央美術社　台南市東區青年路227號
- 創意者美術社　台南市東區長榮路二段100號

高雄 / 屏東

- 松林美術器材社　高雄市苓雅區昇平街110號
- 國泰美術社(高雄店)　高雄市三民區建國二路131號
- 汶采美術社/筆墨社　高雄市苓雅區福德二路30號
- 藝禾軒美術用品　高雄市三民區鼎鑽路258號

新北 / 基隆

- 明林美術社　新北市永和區秀朗路二段8號
- 梵谷小屋文創美術社　新北市淡水區中山路66之3號2樓
- 藝城美術社　基隆市中正區祥豐街156號1樓

桃園 / 新竹 / 苗栗

- 集雅美術社　桃園市桃園區復興路414號
- 信助美術社　桃園市桃園區復興路418巷32號1樓
- 百色美術　桃園市蘆竹區吉林路40號2樓
- 藝友美術社　新竹市北區中央路59號
- 麗雅畫廊-新竹店　新竹市東區光復路二段353號
- 真善美藝術用品社　新竹市東區南大路423號3號
- 麗雅畫廊-頭份店　苗栗縣頭份市建國路二段37號
- 加貝賀美術社　苗栗縣苗栗市正路1009號

台中 / 彰化

- 名品美術社　台中市北區三民路三段54巷1-1號
- 得暉美術社-台中店　台中市北區三民路三段118號
- 中棉美術社　台中市中區三民路二段82號
- 時代美術社　台中市中區三民路二段45號

台北 / 新北

- 彩逸美術社-和平店　台北市大安區和平東路一段182號2樓
- 育人美術社-松山店　台北市信義區中坡南路36號
- 響ART　台北市大安區師大路129號
- 文生美術社　台北市大安區師大路129號
- 誠格美術社　台北市士林區文林路480號
- 彩逸美術社-松山店　台北市南港區中坡南路39號
- 學校美術社　台北市中正區忠孝西路一段3號
- 中山6號藝文工坊　台北市大同區南京西路64巷12-1號
- 星穎美術社　新北市板橋區南雅南路一段22號
- 石頭美術社　新北市板橋區大觀路一段29巷7號
- 創藝人美術社　新北市板橋區大觀路一段29巷61號
- 胖媽媽美術社　新北市永和區秀朗路一段193號1樓
- 得暉美術社-永和　新北市永和區秀朗路一段199號
- 千采美術社　新北市永和區秀朗路一段210號
- 新藝城美術社　新北市永和區秀朗路二段7號

文硯美術企業有限公司

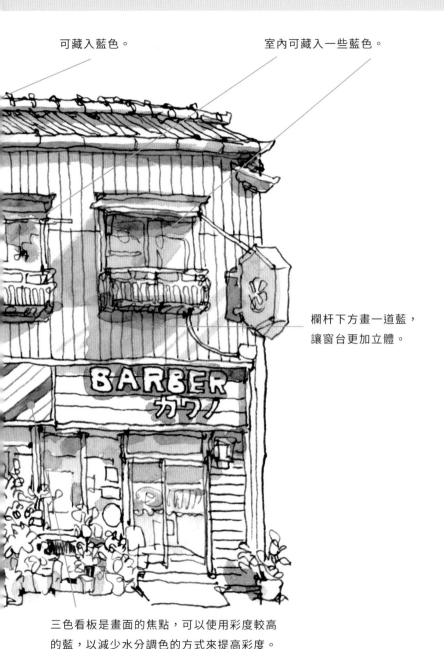

可藏入藍色。　　　　　　　　室內可藏入一些藍色。

欄杆下方畫一道藍，
讓窗台更加立體。

三色看板是畫面的焦點，可以使用彩度較高
的藍，以減少水分調色的方式來提高彩度。

圓柱體的上色小技巧

物體的陰影位置與方向，主要取決於光源。光
線照射的部分也稱為「受光面」，受光面的反
側則是「背光面」。我們可以在背光面直接塗
上陰影。圓柱體的表面為弧形，因此暗面邊緣
筆觸要淡一點，才會有平滑的感覺。

電線桿上色小技巧

直接在中間畫上一道陰影，兩側留白，是最簡
單、效果也最好的方法。這是我經常運用在電
線桿上色時的方法。

03 上綠色

植物與盆栽是這個畫面中非常重要的配角，數量也不少。藉著這個機會，讓我們好好練習一下，好看又療癒的植物上色方法吧！

筆頭上接近透明剩餘的綠，一樣也可以藏到畫面裡。你發現了嗎？

懸掛著的衣服，除了填滿顏色外，也可以畫上橫線和垂直線，做出格子的效果。成為畫面中的點綴。

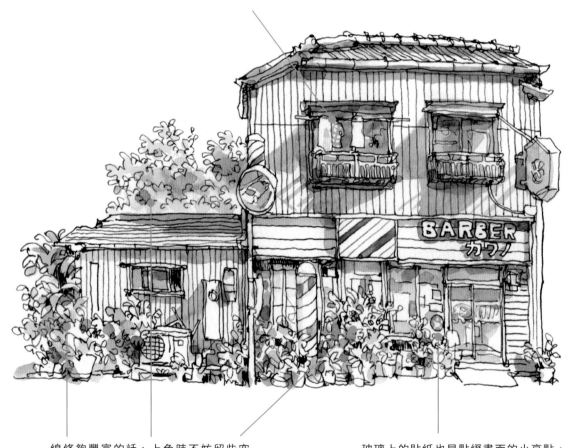

線條夠豐富的話，上色時不妨留些空白，來襯托這些透明的綠色。

玻璃上的貼紙也是點綴畫面的小亮點，以留白的方式表現細節。

樹叢上色小技巧

大多數的情況下，光源來自上方。因此，我們可以暫定越靠近上方的顏色越鮮明，越靠近下方的顏色越暗沉，以這樣的原則來塗上顏色。

當然，還有前、後順序的立體感差別。因此就算是在下方的位置，也可以保留一點空白給後續要填上的顏色。

①在下方塗上深一點的綠。

③最上方可使用草綠或偏黃的綠著色，留些空白來表現最亮的部分。

②中間區域可以用一般的綠著色。

④我經常會在植物中塞入一點點暖色，如黃色、橘色甚至是紅色。這個方式可以讓整片綠意多點溫潤感，請務必嘗試看看。

04 上紅色

先從褐色的部分著手，包含顏色較深的窗框，接著則是左側的木牆。逐漸混入紅色，塗刷填入左側屋頂以及店面的招牌背板。同色系顏色的些微變化，能讓畫面色調在保持統一的前提下，又可增加視覺的層次感。

畫條紋的方式來與旁邊綠色格子做出差異。

藏入一點點紅。

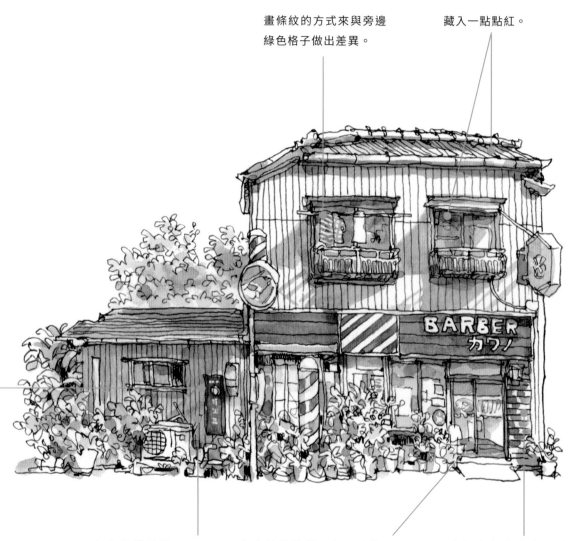

消防箱小亮點。以留白字的畫法表現細節。

紅色物體周圍，可以大膽藏入淡淡紅色。

紅色地墊雖然只有一小塊，卻能讓室內多了一點空間的層次。

以穿插留白的方式，點上一些暗紅來表現磚牆。

05 上黃色

首先，將圓鏡的外框填上橘色。接著，二樓黃色牆面是畫面中面積最大的部分，採用薄塗的方式填上淡黃色。在鎘黃混入一點點紅或焦茶，可以讓黃色不會過度鮮明。薄塗的方式一方面不會破壞陰影，一方面也能讓大面積色塊的視覺效果不至於顯得太重。

招牌因為背光，黃色要淡一點或暗一點。

這裡的黃是憑感覺點的，不需要照做。

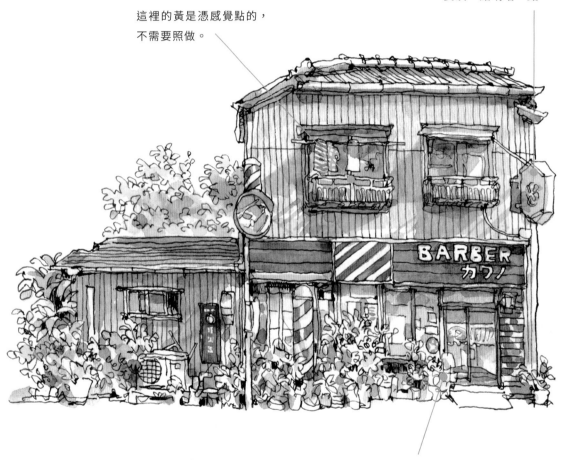

以薄塗方式填入黃色。

照片上這個部分也不是黃色的，但有了一點黃，可以稍微引起注意，也讓畫面更豐富熱鬧。

06 修飾

最後，檢視畫面中還有哪些地方能再加強，或是有沒有遺漏的部分。例如：最右側的招牌、左側細小長條的地址牌，甚至是想將窗戶上海報的細節一併刻劃出來的話，也可以挑戰看看！

加強屋簷下陰影，讓上方光線照射的部分更明顯。

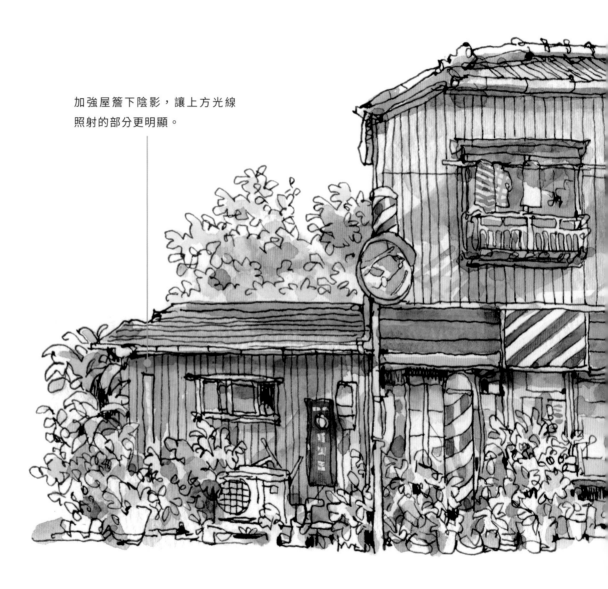

路牌小亮點。也是以留白的畫法表現細節。

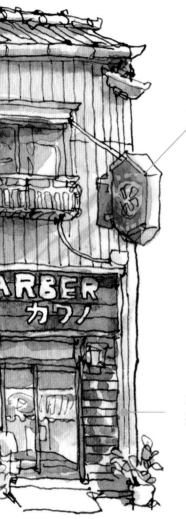

招牌的黑色區塊不要錯過,上下方以留白的方式表現文字,並避開中間黃色的圖案。

加入淡淡的暗色筆觸,加強磚牆的質感。

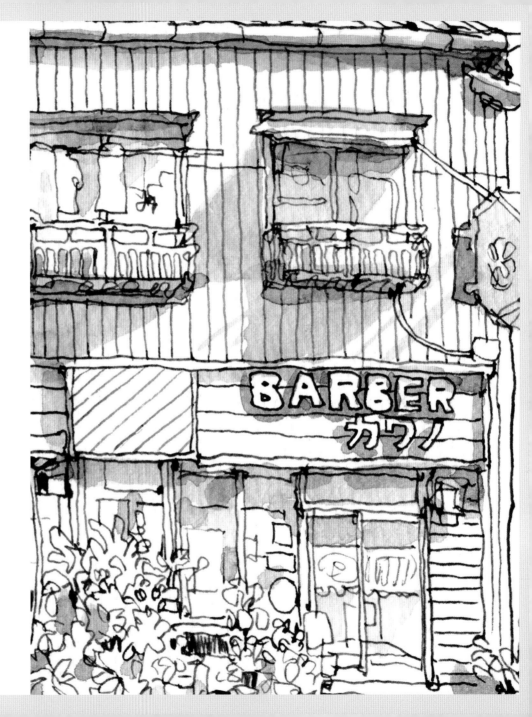

雜貨店
MORIWAKI

位於日本島根的一間小店，外觀有著濃濃的昭和風，琳瑯滿目的物品在店門口顯得格外溫馨有趣，上起色來十分過癮。

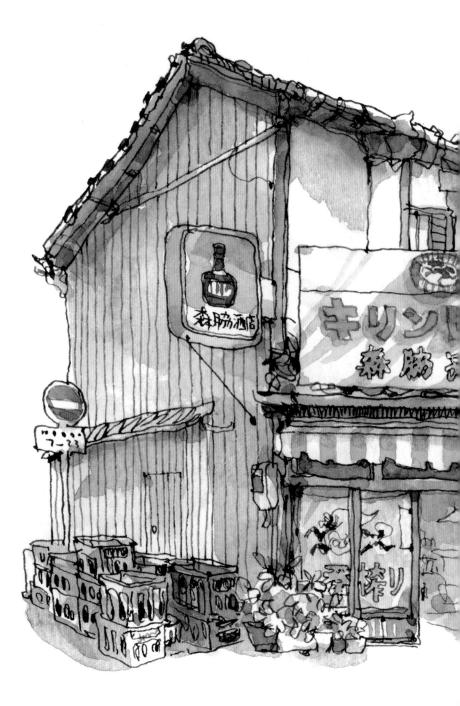

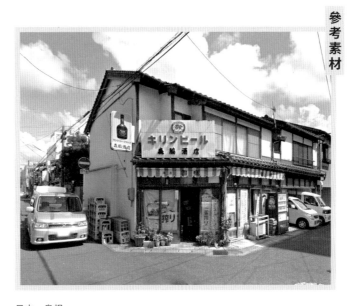

日本，島根
Google Maps 街景服務

手機掃描觀看大圖

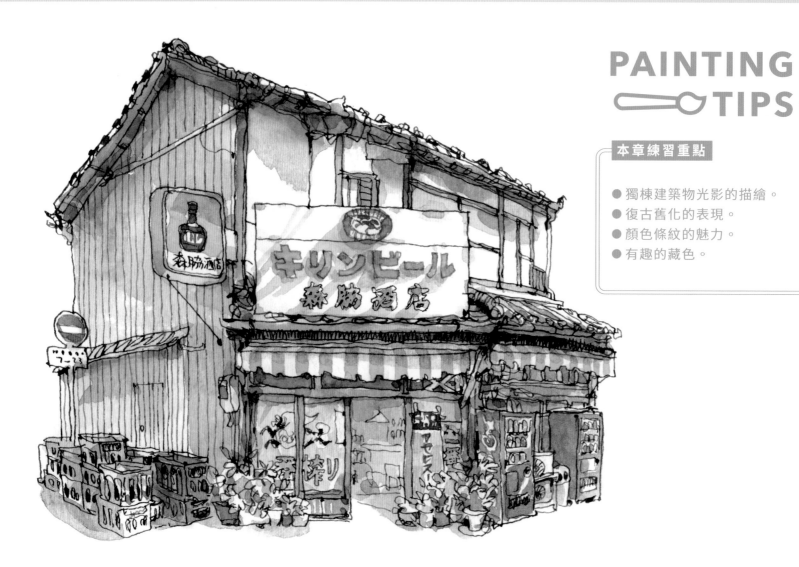

PAINTING TIPS

本章練習重點

● 獨棟建築物光影的描繪。
● 復古舊化的表現。
● 顏色條紋的魅力。
● 有趣的藏色。

LIQUOR STORE MORIWAKI
in Simane, Japan

01 上陰影

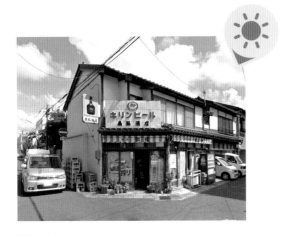

©Google

光源—右側上方

從照片中可以發現，陰影主要分布在屋簷下方及建築物的左側。

先上第一層灰，以暖灰為主調，保持較淡的顏色，由上而下塗布。上方使用暖灰的原因，是暖色比冷色更能表現歷史感（木質或鏽蝕感）。招牌文字的影子、下方室內與兩側的影子，則可混入冷灰，讓建築感覺沉穩一些。

為了強調招牌上凸起的部分，可以在左下方輕輕塗上灰來加強立體感。

帶有一點紅色的熟赭可以表現微透的舊化、鏽蝕感。

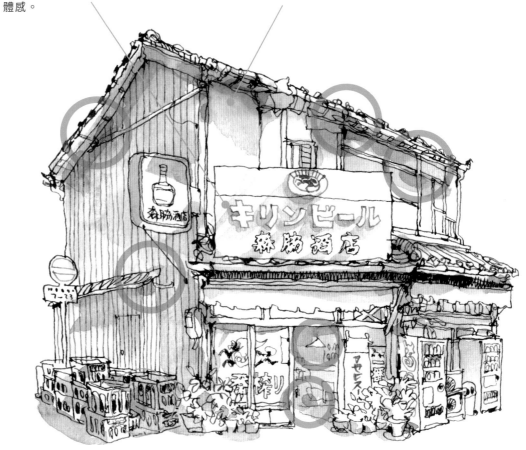

林布蘭（Rambrandt）
R411 熟赭
Burnt Sienna

橘圈處為疊了第二層筆觸的效果，可以讓暗面顯得更暗，來凸顯亮的部分。不過透明感也會因此減弱。

可用剛剛的冷灰（濃一點）或是佩尼灰來塗黑黑的屋頂。

小招牌上的酒瓶，以留白字畫法描繪。

招牌文字使用冷灰或佩尼灰填色，也可以留些空白，表現被光線照射產生的反光。

接著，塗畫面上深一點的顏色，例如：屋頂、店門門框、室內、大招牌上的文字以及小招牌上的酒瓶。

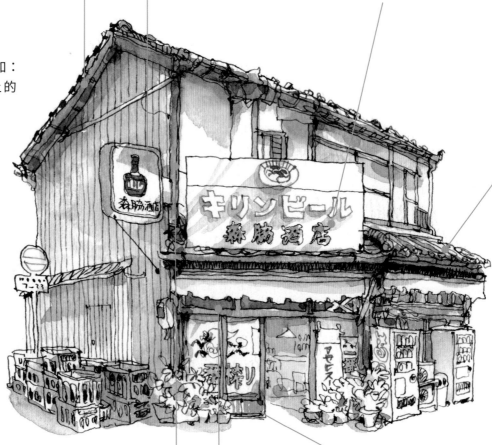

因為是受光面，屋頂部分可以稍微留下一些空白，不要全部塗滿。

招牌後方與屋簷下方，可以再加深一點。

遮雨棚下方的室內部分，也可以加深灰色，以凸顯門框。

門框以焦茶（咖啡色）填色。下方木板部分，可以留些空白來增加質感。

02 上藍色

場景上藍色部分不多,最明顯的只有右下角的販賣機與飲料罐,使用鈷藍或群青填色。接著,我們可以利用變成淡透明的藍,分散藏入景物內。橘圈處是我藏入淡藍色的地方,是不是很多呢?這就是讓畫面色彩富有變化,卻又不會顯得過於雜亂的訣竅。

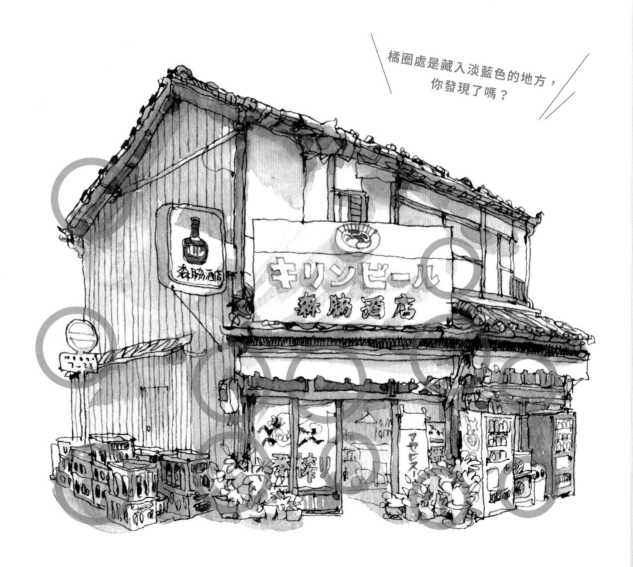

橘圈處是藏入淡藍色的地方,你發現了嗎?

03 上綠色

接著,上綠色的部分。主要是門口上方遮雨棚的條紋、盆栽植物、販賣機裡的罐子及左下方的啤酒箱。再將變成淡透明的綠色藏入畫面中。

遮雨棚的綠色條紋,是場景上吸睛程度不亞於招牌的部分,讓焦點更加集中在畫面中間。稍微將筆尖下壓到條紋的寬度後,再垂直向下畫出粗的線條。接著,向右重複這樣的動作,中間留白的間距最好保持一樣。

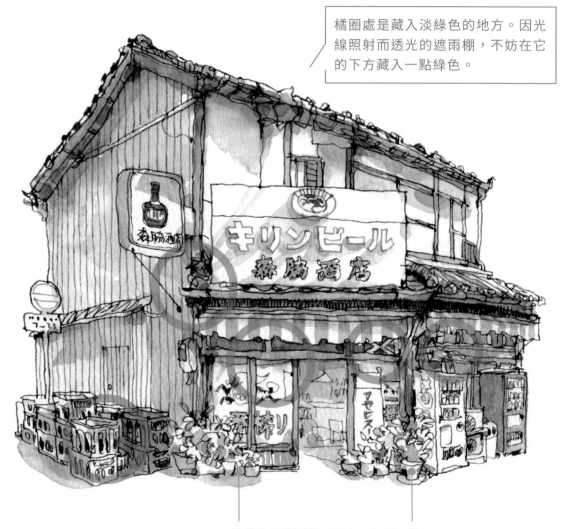

橘圈處是藏入淡綠色的地方。因光線照射而透光的遮雨棚,不妨在它的下方藏入一點綠色。

植物的部分因為面積小,保留一半空白給接下來的顏色。

04 上紅色

再來是畫面上的亮點，紅色的部分。先用正紅填入紅框線裡面，例如：招牌上的圖案及文字、交通號誌牌以及販賣機。如果想讓框線更不明顯的話，可以使用濃一點或深一點的紅來覆蓋線條。

盆栽上色後，在上方點幾個紅點襯托綠色。販賣機正面以及罐子也塗上紅色。

將剩餘變淡的紅色，藏入畫面裡。

> 橘圈處是藏入淡紅色的地方。特別是招牌上，輕輕畫上幾個淡紅色筆觸，可以表現招牌上隱約的鏽蝕感。

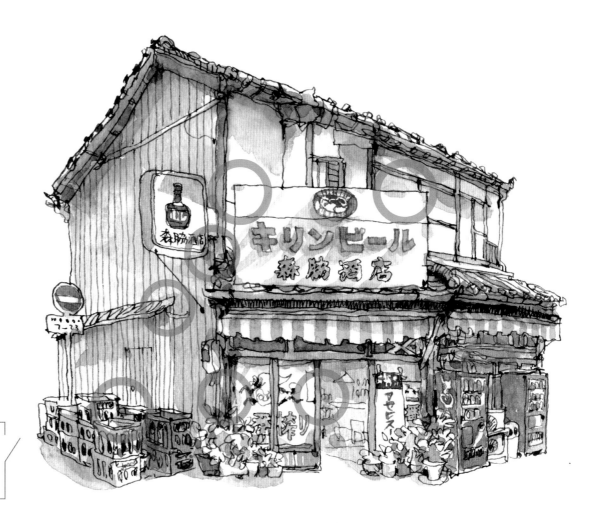

05 上黃色

最後，加上黃色。從門口麒麟掛布開始，使用偏暖的鎘黃，薄塗上去。接著是左邊的啤酒箱、植物上的亮面、販賣機以及門口的掛旗。加入黃色後，門口顯得更加明亮。

接著，小招牌可以使用略沉一點的黃（如藤黃），讓它與剛剛下方的黃有點不同。

最後，一樣將變成淡透明的黃，藏入畫面中。整體的色調變得更溫潤、更完整了。

橘圈處是藏入淡黃色的地方。這樣的做法，可以讓光線有溫暖的感覺。

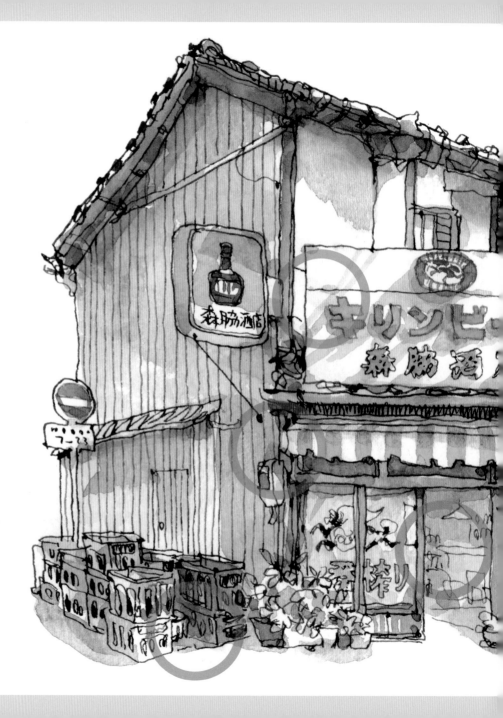

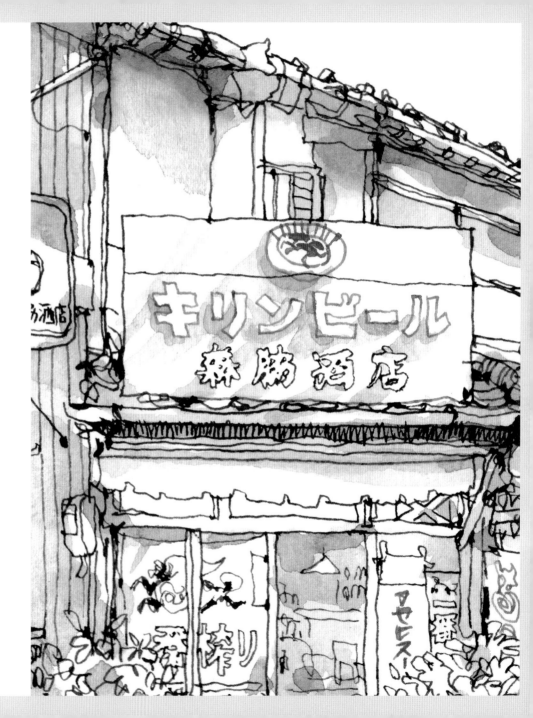

午後

在炎熱夏天的小鎮午後，路上一個行人都沒
有，街道顯得十分寧靜，只有緩緩前進的小客
車，似乎正在回家的路上。

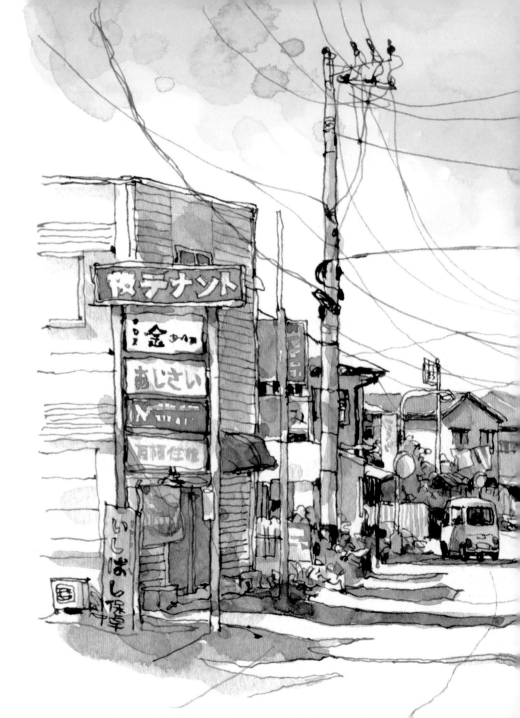

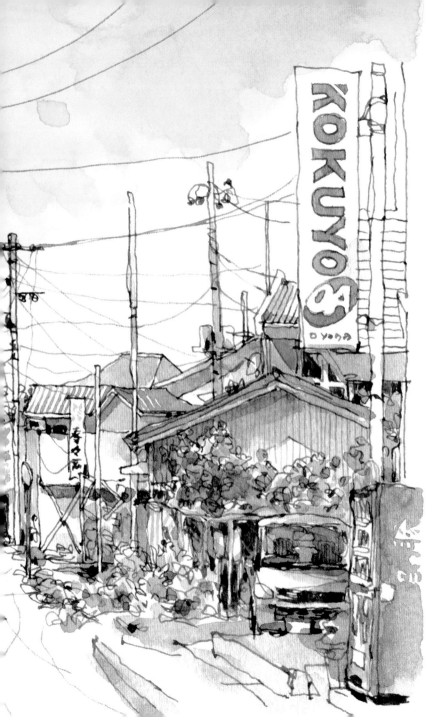

手機掃描觀看大圖

PAINTING
TIPS

本章練習重點

● 街道光影的描繪。
● 招牌的處理。
● 畫面小亮點的安排。
● 天空的襯托。

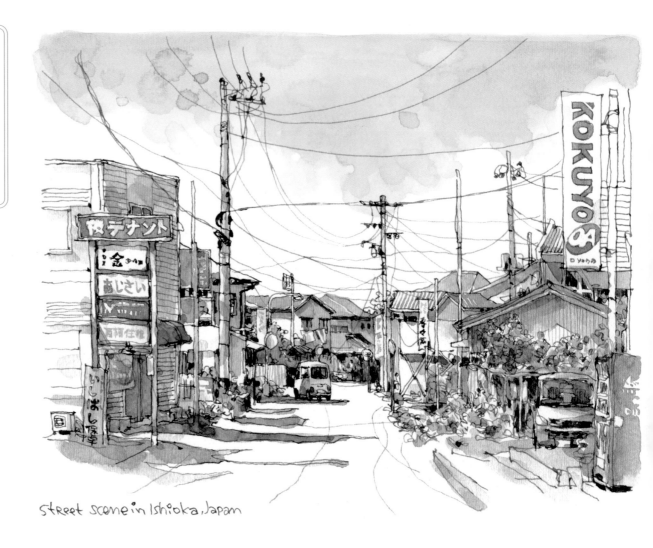

street scene in Ishioka, Japan

01 上陰影

©Google

光源—左側上方

暗面主要分布在建築物右側，地面上也有扁扁長長的影子。為了營造午後陽光照射的感覺，天空與地面可以大膽留白來增加畫面明暗的對比。以冷灰、暖灰穿插的方式塗上暗面，由於區塊較多也比較細碎，盡可能保留空白，以利接下來的填色。

招牌下方也有影子，經營畫面上的各種小細節，也是樂趣無限。

雖然不是陰影，但可以利用調好的冷灰來取代黑。這裡如果使用純黑填色，可能會讓招牌對比太強而變成畫面焦點。

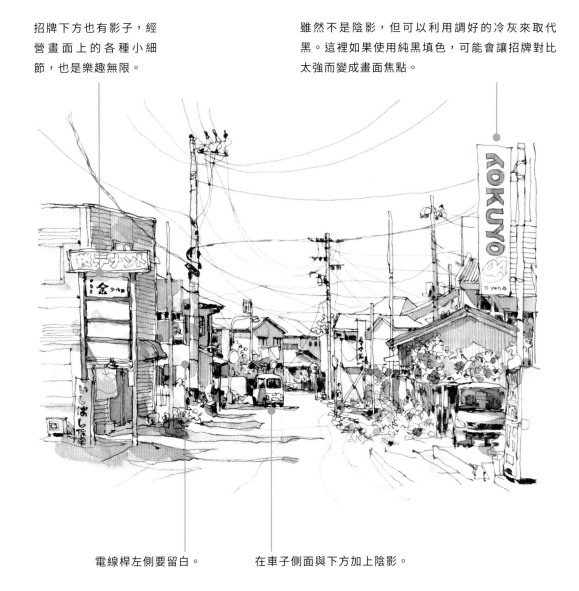

電線桿左側要留白。

在車子側面與下方加上陰影。

02 上綠色

畫面上的綠色區塊主要分布在植物的部分，因為範圍較小，建議以明亮一點的綠為主，才顯現得出來。仍然要預留一小部分空白，給接下來要塗的顏色。

可以藏點綠色。

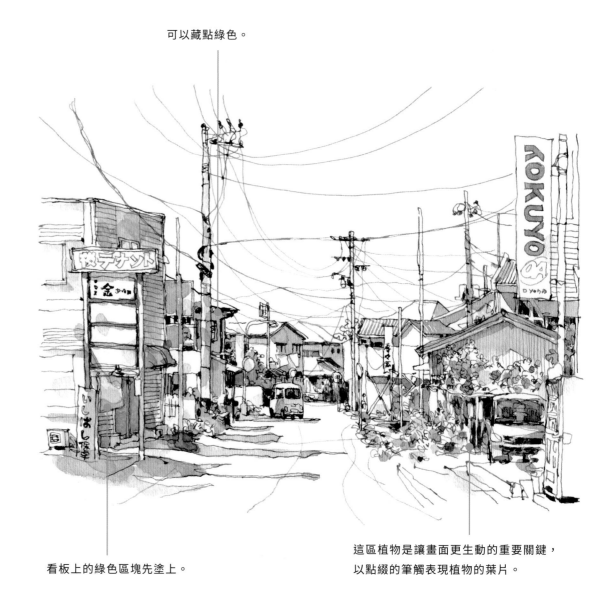

看板上的綠色區塊先塗上。

這區植物是讓畫面更生動的重要關鍵，以點綴的筆觸表現植物的葉片。

03 上藍色

招牌、看板、販賣機的部分，仔細地
填入藍色，一樣要選擇明亮一點的藍，
例如：鈷藍或群青，保持彩度略高的
狀態再著色，才不會因為範圍太小而
且顯現不出來。

車子上方的旗子
是小亮點，小心
地畫上一道藍。

以留白字的畫法，
表現販賣機上的
圖案。

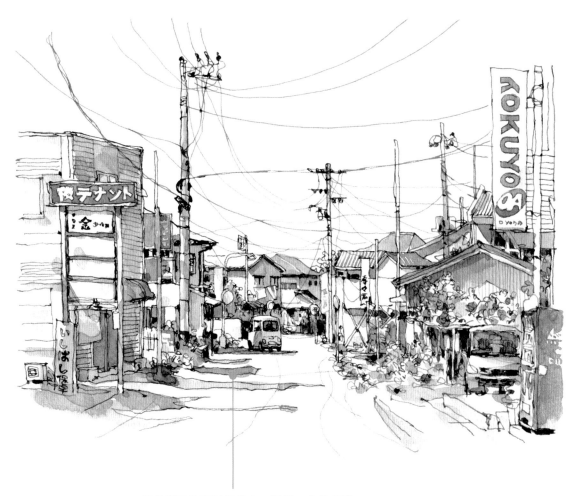

部分影子也可以再疊上一層藍，作為加強。

04 上紅色

紅色的比重雖然不高,但卻是畫面上最吸睛的元素。小心刻畫招牌與旗子,並在樹叢中混入一點紅色。屋頂與暗面中的紅色遮雨棚也依序塗上紅色,畫面逐漸生動、亮眼了起來。

小小的紅色三角形,也是畫面上的小焦點。

除了旗子加上一道紅,後車燈也可以加上兩點,又是一個畫龍點睛的小細節。

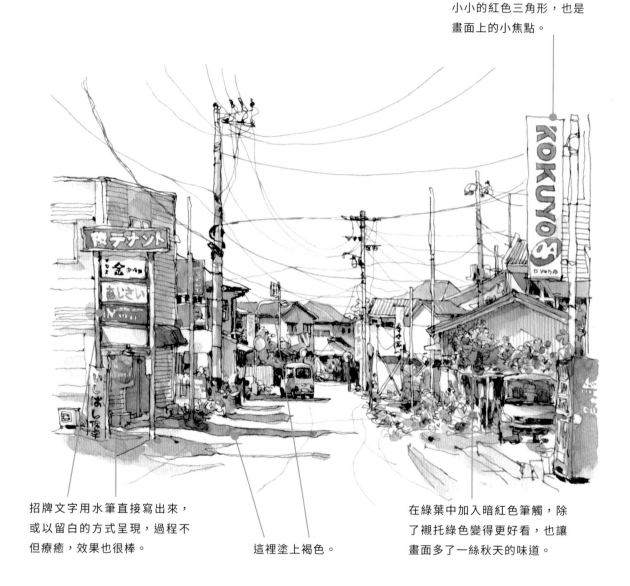

招牌文字用水筆直接寫出來,或以留白的方式呈現,過程不但療癒,效果也很棒。

這裡塗上褐色。

在綠葉中加入暗紅色筆觸,除了襯托綠色變得更好看,也讓畫面多了一絲秋天的味道。

05 上黃色

跟紅色的效果相似,加入黃色元素之後,畫面會更有溫度,作品也越來越完整了。

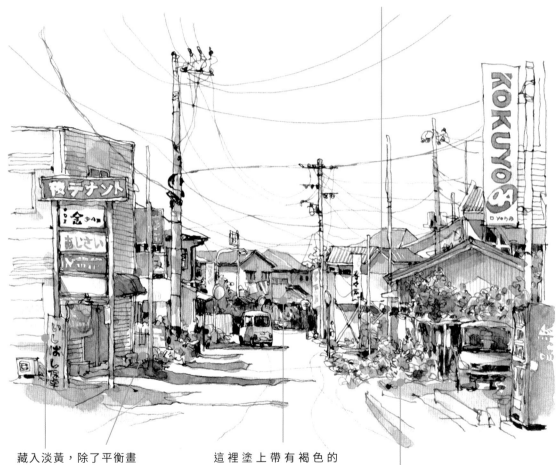

黃色牆面雖然只有一小部分,但是在畫面中仍然有很大的聚焦效果。

車子前方的圍牆以畫直線的方式,與其他牆面材質做出區別。

藏入淡黃,除了平衡畫面,也讓整體色調感覺更溫潤。

這裡塗上帶有褐色的黃。靠它來襯出兩旁的旗子與招牌,甚至車子。

地面植物亮面,也用黃色點綴一下。

06 修飾

最後，修飾一下畫面。左側下方看板文字直接用水筆寫出來，右邊招牌也稍微點綴一下。接著，是下方樹叢中間的圍籬，畫上幾條線。以上我是使用好賓的混合綠（可用土耳其藍或湖綠代替）。

小小的點綴，可以提升畫面的精緻度。

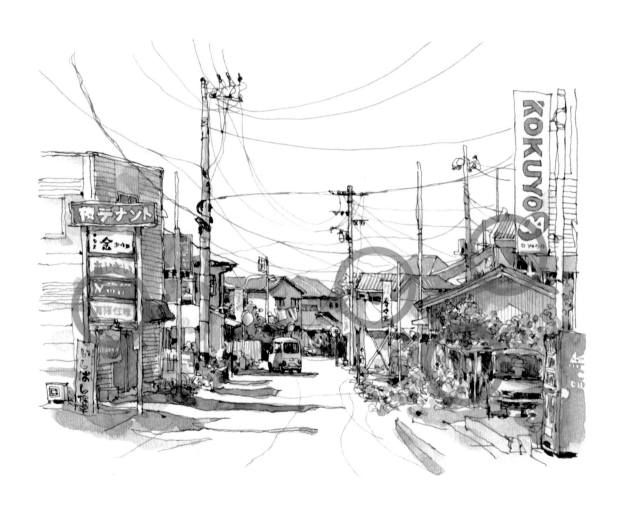

07 加上天空

以速寫的程度來看，上一個步驟完成就可以停筆了。不過，如果想讓畫面更引人注目，將天空上色也是一個好辦法。利用天藍搭配大量留白，營造夏天晴朗開闊的天空。水分多一些才會有透亮的感覺，而筆觸造成的水漬，反而讓天空多了點層次與趣味。

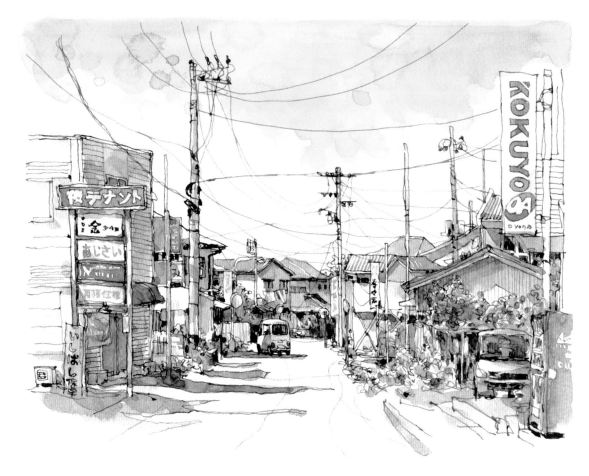

大面積的著色，很容易產生筆觸，尤其是使用水筆。將紙張稍微用清水打濕後再上色，可以讓筆觸自然暈開。不過，這也相當考驗紙張的耐水程度。我使用含水能力較差的速寫紙，因此利用空筆管，在畫紙輕輕布上薄薄的清水，再著色。這樣，紙張就不會因承載太多水分而皺起來。

運河邊的建築

荷蘭最令人印象最深刻的，除了巨大的風車之外，就屬運河旁的風景了。行人漫步在人行道上，遊客在一旁咖啡廳外悠閒地聊著早上碰到的趣事。停泊在道路旁的小船、古色古香的運河屋，在綠意盎然的路樹陪襯之下，形成了令人嚮往、愜意的畫面。

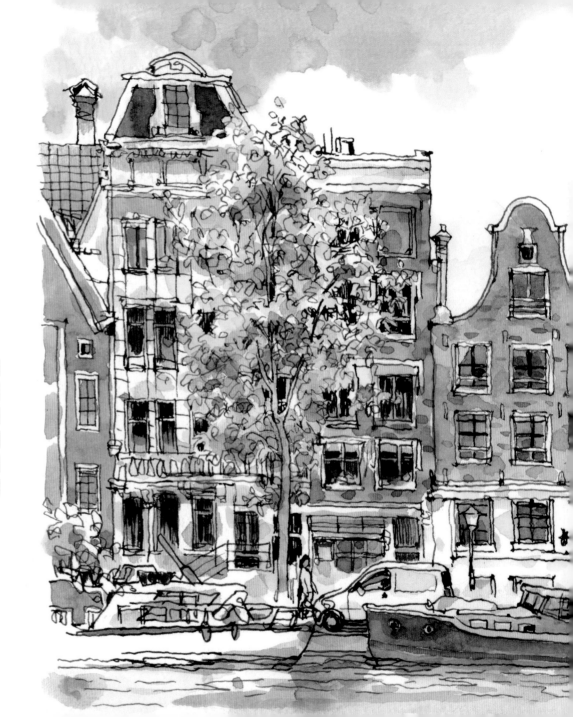

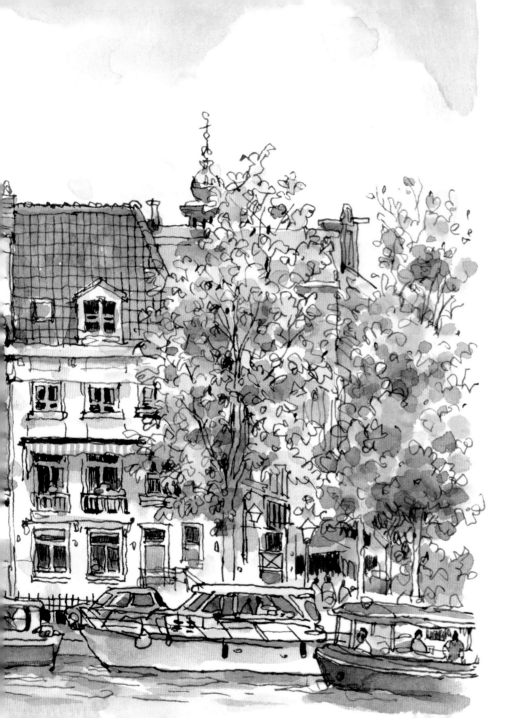

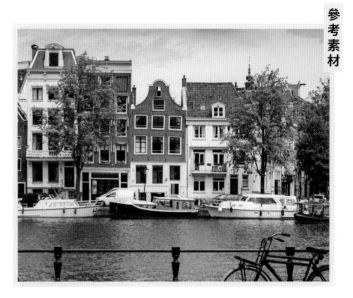

荷蘭，阿姆斯特丹
Volodymyr Kondriianenko
Unsplash.com

手機掃描觀看大圖

PAINTING
TIPS

本章練習重點

● 歐洲建築物上色。
● 樹叢上色。
● 水面的表現。
● 天空的描繪。

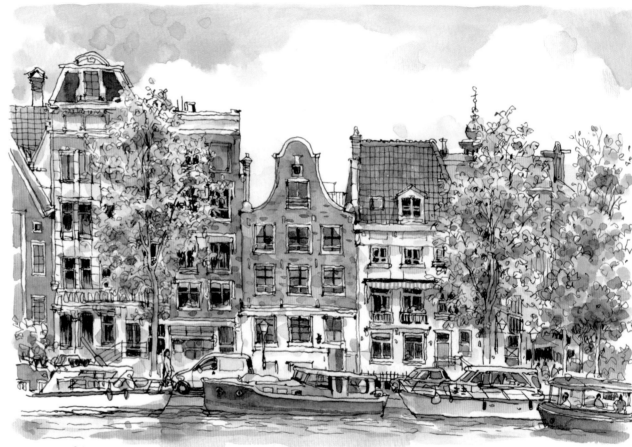

a view of the Riverside
Amsterdam, Netherlands

01 上陰影

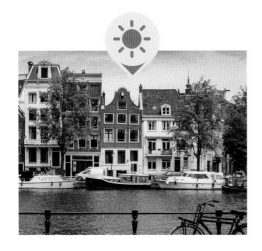

光源—正上方

來自正上方的光線，讓影子比較不明顯，但我們可以自行製造光影。先以暖灰打底，將窗戶內、樹叢較暗的部分，以及岸邊與水面薄塗上一層降過彩度的咖啡色。

具有歷史感的畫面，適合用暖灰來打底（塗暗面），讓建築物有厚重感卻不至於太沉悶。

屋簷下方也會稍微暗一些。

屋頂以薄塗或輕刷的方式，留一些空白以保留質感。顏色太濃或太重的話，接下來要疊上去的咖啡色，就不容易顯色。

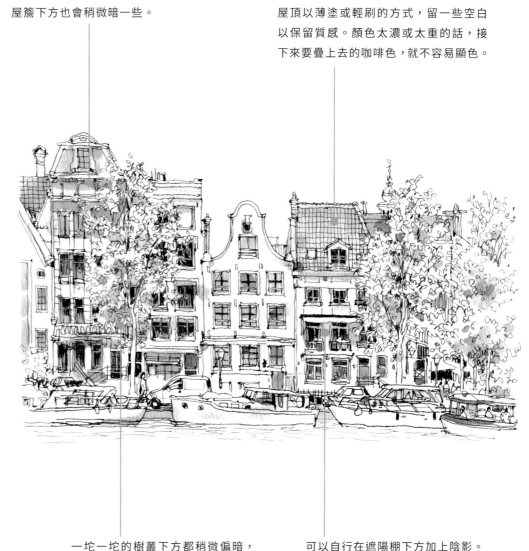

一坨一坨的樹叢下方都稍微偏暗，塗上一點暖灰，讓它們具有立體感。

可以自行在遮陽棚下方加上陰影。

上了一層暖灰後，可以大膽地補上冷灰（如：屋頂、樹叢與河面），再順道將畫面上的深色部分填入顏色。暗面的部分保持薄塗的方式，並且將邊緣抹開；而深色物體（如：左上角屋頂、船身與部分窗戶），則以填色的方式處理。

用重一點的灰（佩尼灰），加強它們與周圍留白所產生的對比。

最左側的房子，因為範圍不大，加上非常靠近畫面邊緣處，只要薄塗到線條內側即可，讓畫面保留一段白色邊框。

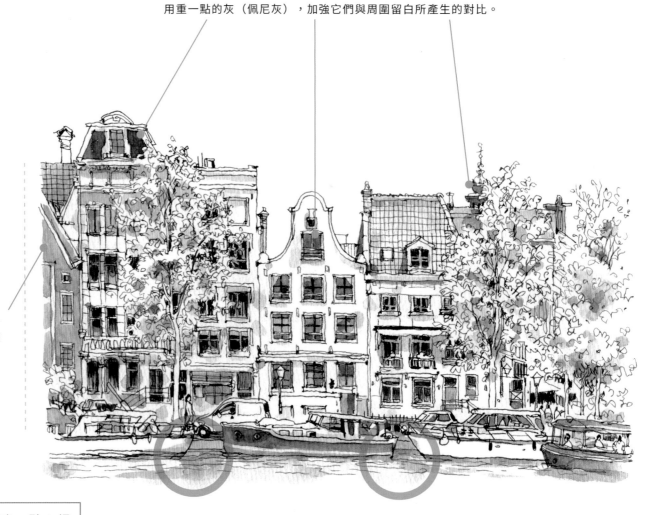

船舶之間的空隙，可以略暗一點；橘圈處水面倒影的部分，則可更深一點來襯托出船形。

02 上藍色

畫面上顯而易見的藍色物體不多，主要將淡藍色分散藏入樹叢裡、部分建築物牆面上以及河面上，稍微抹上即可，不要太多了。

玻璃上反光的天空、車子的藍色，在畫面上相當搶眼。

橘圈處是畫面中的藏色處，將邊緣抹開，可以讓顏色更融入紙張的白，藏色成功的機會大增。

畫面中藏了不少淡藍，連河面中船舶物品的倒影，都是有趣的小細節。

03 上綠色

深綠色以外的部分，薄塗上草綠色（正綠加檸檬黃也可以）。

亮部以橄欖綠為主（熟赭混入一點綠），再局部混入橘色，讓葉片有變紅的感覺。

綠色部分，主要分布在畫面上很顯眼的三棵大樹。請試著讓這三棵樹的色調有些不同吧！因為已經布好暗面了，可以從一樣的深綠色開始，輕輕疊加在暗面上。接下來，就可以讓綠色有些微變化：透過橘黃、黃綠或是單用基本的綠來調整顏色，是不是很有趣呢？記得將剩餘變成淡透明的綠藏到畫面中。

一小叢路樹，點上綠色，留些空白。

樹幹也可沿用上方的橄欖綠來上色。

只使用基本的綠（正綠或翠綠等）。可以用濃、淡加上留白，表現樹叢的立體感。

04 上紅色

接著將屋頂、牆面塗上褐色與橘紅色混合的顏色。等待顏色完全乾了之後，在上面輕輕畫些短筆觸，來表現磚牆的質感。下方船身，以水筆尖端填入預先留白的空隙。最後，將剩餘變淡的紅藏到畫面裡。

小小的煙囪，輕輕點一下。

三棟運河屋是畫面上的要角。疊上筆觸增加質感，風采才不會被兩旁的大樹搶走。

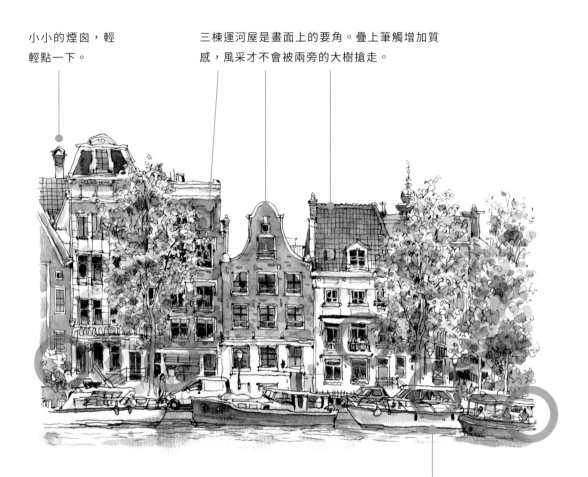

橘圈處的小地方以鮮豔紅色作點綴，製造畫面上的亮點。不過，因為牆面已經有許多短筆觸了，少許布上即可。

淡淡的橘色，留一點白會更好看，也順便與右側深色船隻之間有些空間感。

05 上黃色與修飾

畫面上黃色的部分不多，樹叢也已經
上了不少黃色。我們將重點擺在其中
一棟屋子的遮陽棚上，讓他能在白牆
上更醒目。船身可以填上偏橘的深鎘
黃；顏色變淡之後，在水面上畫幾道
長筆觸，表現船身的反光。最後，稍
加修飾，我使用好賓水藍與混合綠在
畫面裡藏色，讓畫面色彩更豐富。

以鎘黃畫一條一條垂直的排線，讓細節成為
畫面上的重點。

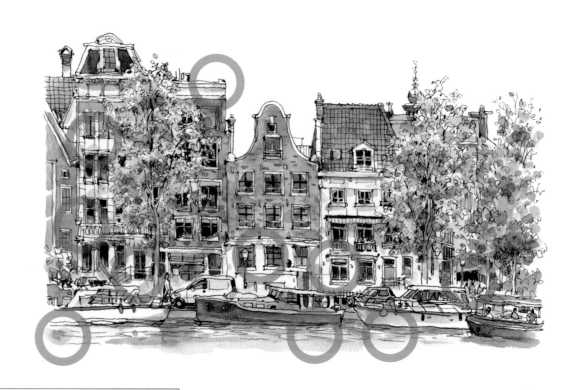

橘圈處為薄塗藏色作點綴，
增加畫面上的色彩層次。

06 加上天空

故意利用水漬讓天空中多點小趣味。底層半乾的時候，點上筆觸，就會形成微微暈染的水漬感。

最後，也可以在這排運河屋上方加上天空。利用留白表現大片的積雲，並且襯托前面的樓房。雲朵右側，點上非常淡的灰（紫色加佩尼灰與大量水分調和）來增加立體感。

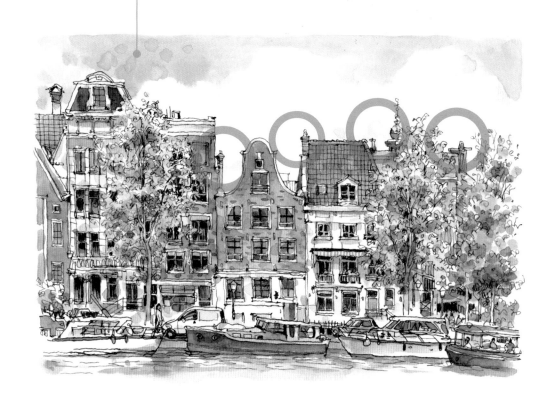

橘圈處利用天空剩餘的淡藍，塗刷一點在建築物屋頂與上方空白，可以製造出些許空氣感，削弱平視樓房在白底上的紙片感。

山丘晨光

有了陽光，平凡的角落也顯得如此迷人。只要
擁有充足的光線，景物描繪起來，就能呈現更
多樣貌，也更有立體感。

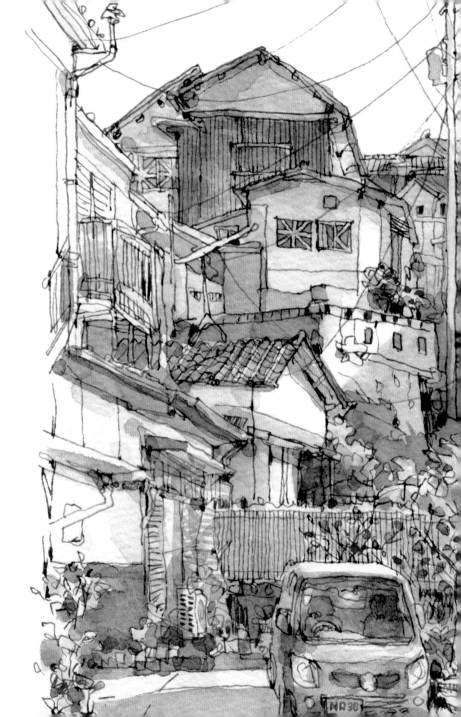

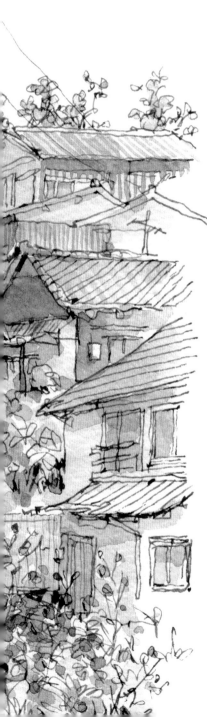

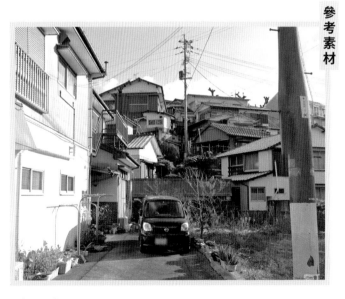

日本，長崎
Google Maps 街景服務

手機掃描觀看大圖

PAINTING TIPS

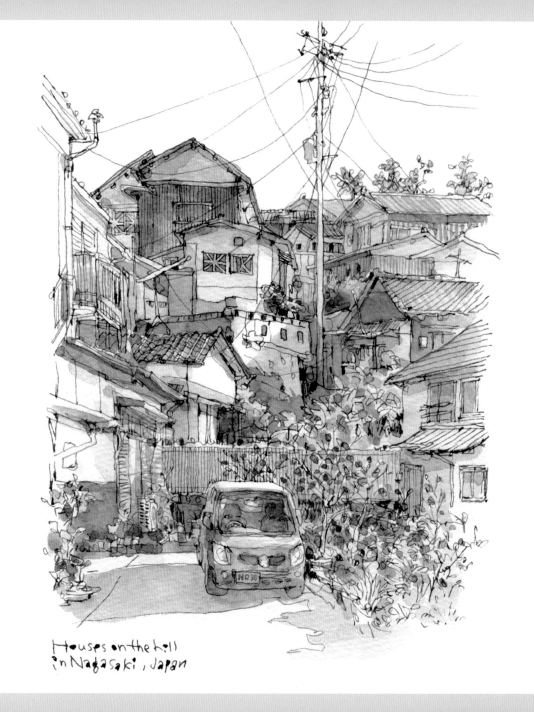

Houses on the hill
in Nagasaki, Japan

01 上陰影

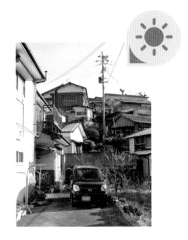

©Google

光源—右側上方

太陽剛升起，照射角度小，容易出現長長的影子，可以從車子陰影的方向判斷光線來源。高高低低的房子會讓上陰影的困難度增加許多，不過，只要沉住氣，檢視畫面上亮、暗的區域，例如：房子被光線照射的那一側最亮、電線桿兩側最暗等，掌握大略要留白與暗面的規則後，就不容易塗錯地方。清晨溫度較低，可以先用冷灰打底。

以留白的方式表現被光線照射的牆面。另一側塗上薄薄的陰影。

電線桿留白，拉出與背景間的距離。

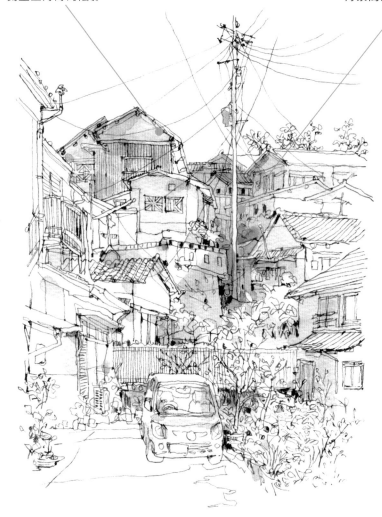

利用小筆觸的堆疊，
強化暗面。

塗上暖灰，著重在屋頂、屋簷，以及
暗面的加強。

塗刷時盡量輕一點，避免將第一層冷
灰洗下來。與冷灰重疊的部分，顏色
會顯得更重一些，因此可以用來加強
畫面上幾個最暗的地方。

上了暖灰之後，建築物們開始有厚實
的感覺。並因為亮、暗色塊的對比與
穿插，讓畫面的層次也變多了。

車子部分，也要留意亮、暗的範圍。
車內顏色可以深一點，而影子的部分
因為面積較大，可以稍微淡一些。

02 上藍色

找出照片上藍色系的部分。有幾處屋頂可塗上藍色，再將剩餘的藍色，分散藏入畫面中較暗的地方。

藏入一點點藍，增加暗面層次。

利用排線，表現小小的質感。

塗上彩度較高的藍，讓屋頂成為焦點。不要太濃，避免瓦片的線條被覆蓋。

靠近畫面邊緣的位置，用抹開的方式淡化筆觸。

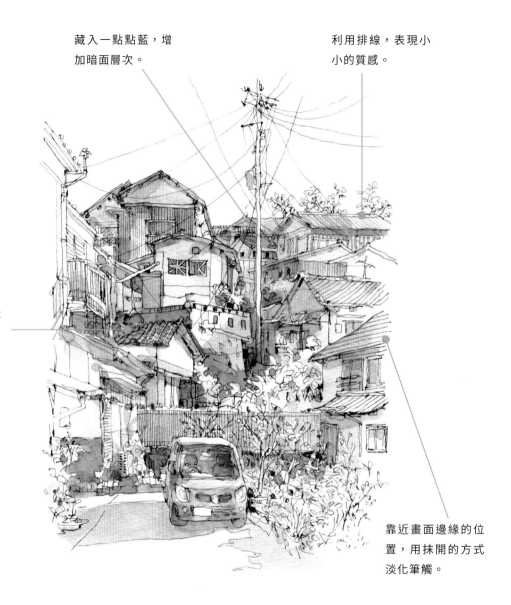

03 上綠色

畫面上的綠色，大多分布在植物部分。還有一小塊布簾，不要漏掉了。由暗到亮依序填入綠色，將剩餘的顏色適度藏入畫面中。塗上綠色後，畫面逐漸變得生意盎然。

先畫深一點的綠，再往上加亮一點的綠。記得要保留一些空白，才不會沒有地方著色。

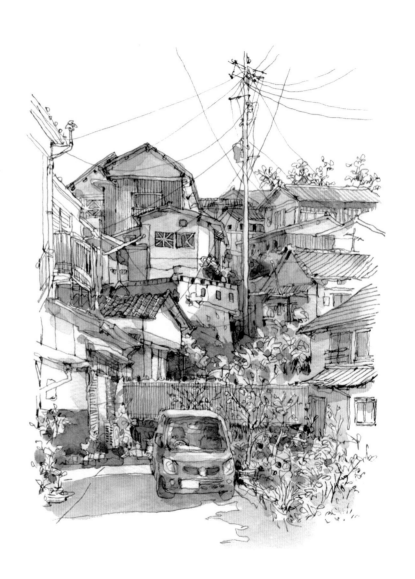

04 上紅色

紅色主要落在房屋牆面、花朵與葉片上。牆面因為已經塗刷過一、兩層暗面，上色時減少筆頭水分，輕輕貼上顏色即可，才能保持通透感。

車子旁的紅葉，可以分兩次上色。先點上淡紅色，等水分乾了，再局部點綴濃一點的紅。如此一來，不但讓紅葉多了層次感，也將周圍的綠色襯托得更加青脆。

剩餘的紅色輕輕藏入畫面，特別是車子。透光的紅葉，讓車子表面帶點紅色的反光。

橘圈處是彩度高的紅色，要斟酌使用，可以小點的方式製造出亮點。在對比色（綠色）旁，也有互相拉抬的效果。

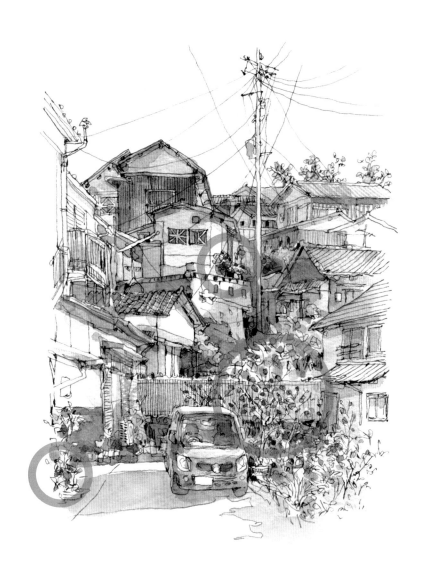

05 上黃色

接下來，預留的空白要塗上黃色。除了植物亮面之外，淡淡刷一些在牆面和欄杆上，與暗面中比重不低的冷灰形成對比，藉此讓陽光的存在感更明顯。由於畫面上彩度高的顏色越來越多，因此黃色的使用還是要適可而止。

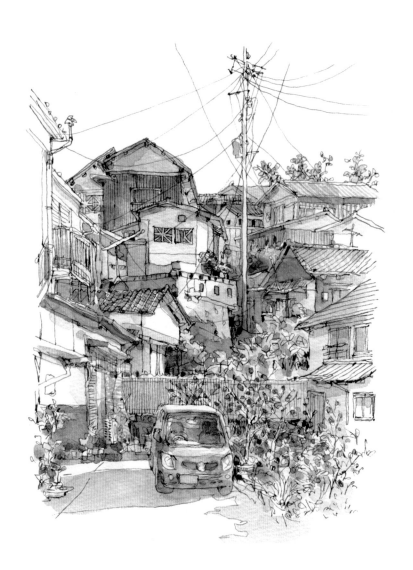

暗面上的黃與底層的冷灰重疊，變成了彩度比較低的土黃色。

06 修飾

仔細檢視畫面，進行最後的修飾。不妨將車牌寫一下，才不會讓畫面有一塊突兀的亮點。我使用很淡、很淡的水藍藏色到畫面中。比較明顯的地方是玻璃的反光，其他部分有看出來嗎？既然叫藏色，就要做到不露痕跡。

這是我調色盤上必備的顏色之一。好用的地方在於，它被歸類在不透明水彩，可以覆蓋其他顏色；但是加入大量水分之後，搖身一變，就成了彩度高的透明水彩，有著清爽透亮的效果，我經常使用於天空上色或是藏色效果中。

好賓（Holbein）W304 水藍

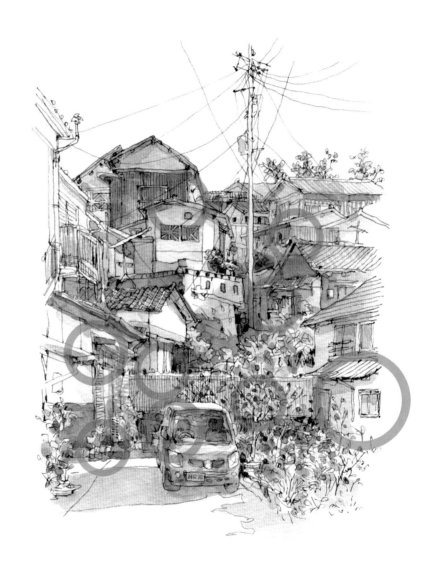

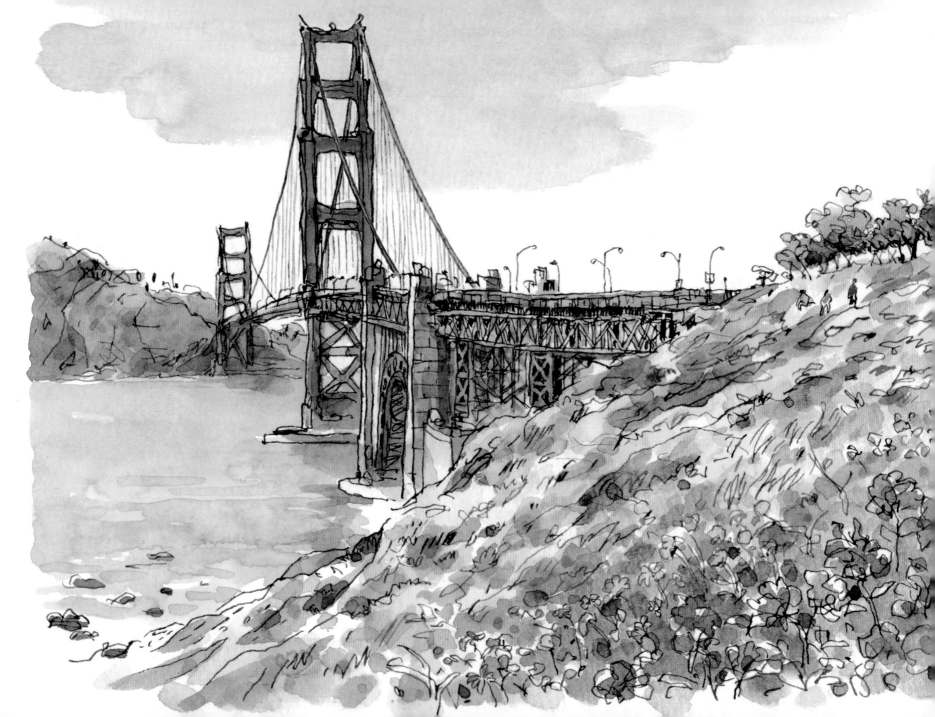

舊金山金門大橋

紅色的舊金山大橋聞名世界，許多電影裡都看得到它，因此也是加州旅遊必去的景點之一。藉由這個景點，我們來練習一下風景的著色。

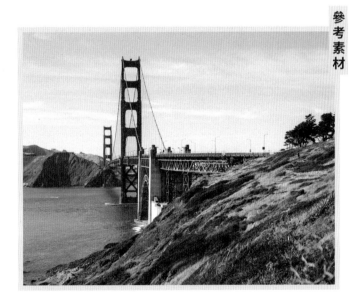

參考素材

美國，加州
Katie Drazdauskaite
Unsplash.com

手機掃描觀看大圖

PAINTING ⟋⟍ TIPS

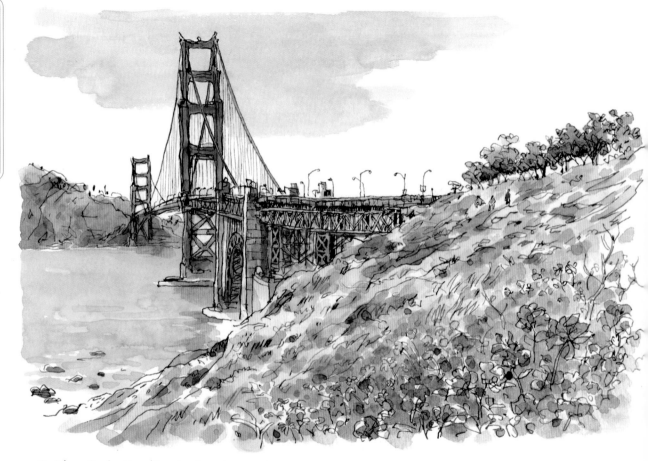

Golden Gate Bridge during daytime, San Francisco, USA

01 上陰影

橋塔因為逆光的關係，顯得比較暗。可以先塗上暖灰，或者在上紅色步驟時使用暗紅色。上色時記得避開左前方的鋼索，才能保有空間感。

光源—左側上方

由橋墩光影的位置，可以確定場景有些逆光，兩座高大的橋塔是暗面，橋下的光線也比較不足。

可將陰影分為前、中、遠景依序上色。以中景最深、前景與遠景較淡的方式來表現空間感。

光源比較不足的地方，塗上暖灰，乾了之後再以冷灰加強更暗的部分。受光面如橋面、橋墩側面等，要保留下來。

占據畫面一半比重的山坡，以冷灰、暖灰穿插的方式，做出高低起伏的效果。冷暖灰的濃淡要比中景及遠景更淡一些。花叢的部分（特別是花朵）則需要留白。保留三分之一的空白，給接下來的顏色使用。

02 上綠色

先塗在畫面上占比很高的綠。分成前、中、遠景三個區塊，都是以由深再到淺的方式塗上綠色。

中景
山坡上的一排樹群很重要，由暗到亮往上填色。山坡上緣、樹幹旁的留白正好可以襯托出樹群的存在感。

遠景

為了完整表現出空間感，這個範圍的綠色彩度需要低一點。以淡淡的綠（胡克綠）覆蓋底下的灰。橋下海面的部分，也塗上一點。

前景

山在底層有灰色部分進行塗刷時，記得輕一點，避免將灰色洗下來或是混色。顏色層次需要多一點、彩度略高，並且保留空白給接下來的顏色。

03 處理山坡

以黃綠色為主調，將顏色加進上一個
步驟留下來的空白處，例如：亮面以
及草地。由於接下來下方小花要填入
鮮豔的黃色，因此這個步驟使用的顏
色，彩度要稍微低一點，才不會將小
花的存在感吃掉了。

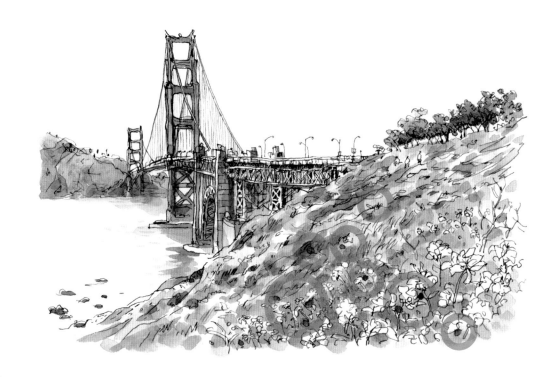

在橘圈處補上綠點。分散加入一些色
點，一方面能強調較暗的部分，另一
方面則讓綠色更有層次感。

04 上紅色

中景裡的小人，可以充當比例尺，襯托前景的花叢以及大橋。直接沾取紅色，點在衣服上。

接著，紅色的部分就輕鬆多了。主要是金門大橋的主體，依序從前段、中段到後段。筆尖上的顏色開始變淡，加上中、後段已經鋪了一層灰，橋梁的遠近感就能顯現出來。最後將淡紅色藏入山坡中，讓坡面色彩更有層次。

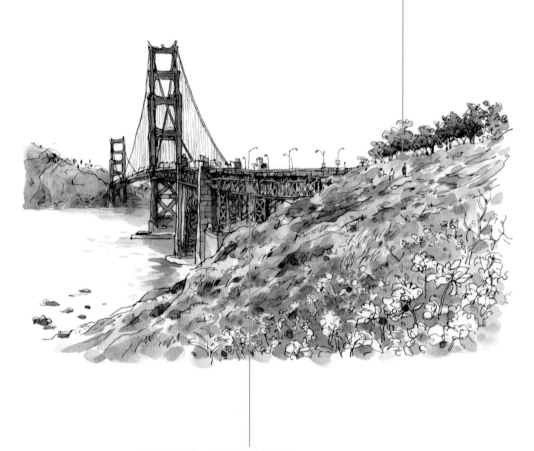

交錯的鋼條不要全部塗滿，還是可以預留些許空白表現被光線照射的感覺。

05 黃色小花

中景裡的小人，也在衣服上點一下。

直接沾取藤黃或鎘黃，填入小花花瓣，
或以小面積碎點的方式，在花瓣附近
布上一些。同樣的黃色，點在有底色
或沒底色的上層，明亮感就有明顯差
異，所以預留空白非常重要哦！

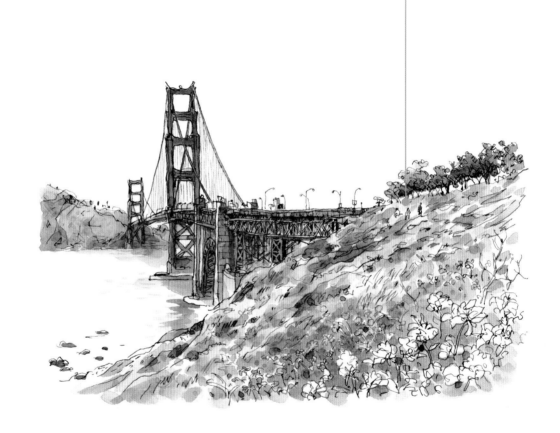

06 紫色花叢

中景裡最後一位小人，在衣服上點一下藍。

下一步，是與主題金門大橋相對望的紫色花叢，以彩度較高的紫羅蘭色填入花瓣，一樣以濃、淡的差別做出層次。花瓣部分也要留下一點點空白，才會有隨風飄逸的生動感。

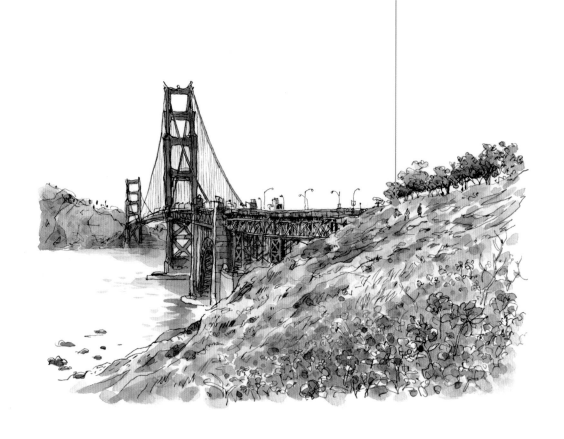

史明克（Schmincke）
472 紫羅蘭
Quinacridone Purple

07 加上天空

以速寫的程度來說，在上一個步驟可以算是完成了。如果要讓畫面更有臨場感，還可以試著將天空與海面上色。由於面積較大，使用水筆上色容易產生筆觸與水漬。若你不喜歡這樣的效果，不妨改用大一點的水彩筆來塗刷。海面的部分使用好賓水藍，天空則是使用申內利爾灰藍，也可以使用自己喜歡的藍來上色喔！

橫向水平塗刷，由上而下。

留白來表示白雲的存在。

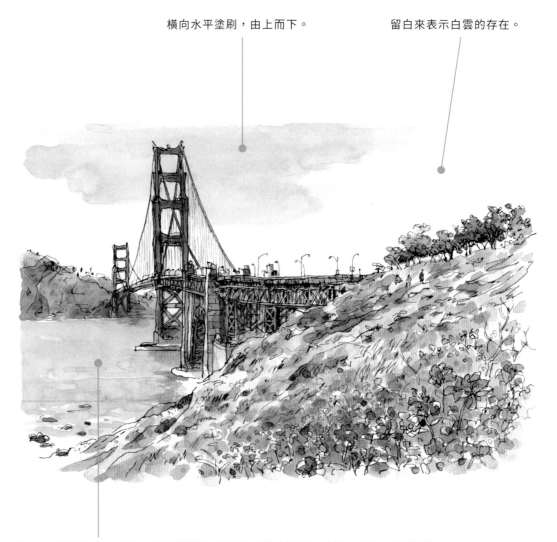

海面以薄塗的方式上色。靠近岸邊的部分可以待底層乾了之後，橫向水平塗刷，
用水痕來製造波紋的效果，加上少許留白，讓岸邊有浪花的感覺。

小鎮山景

位於瑞士東邊的瓜爾達,是一個大約只有 200 位居民的小鎮。一棟棟可愛的傳統房舍佇立在蜿蜒而上的小路旁,四周美麗的山景盡收眼底。

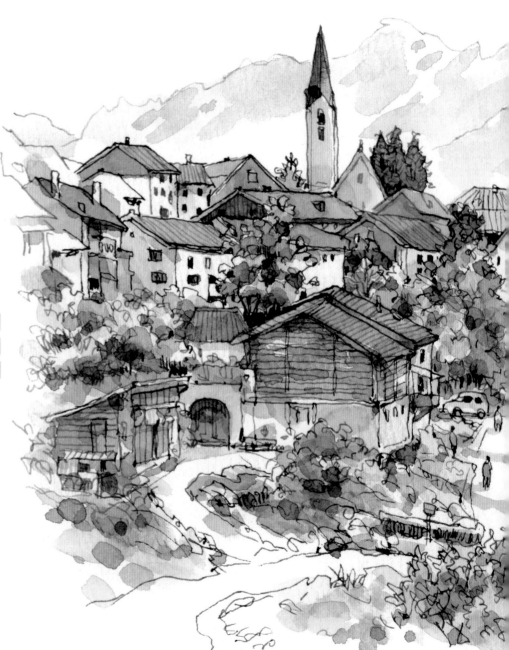

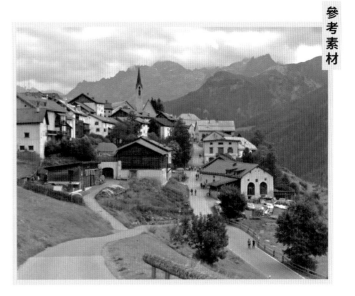

瑞士，瓜爾達
Google Maps 街景服務

手機掃描觀看大圖

PAINTING TIPS

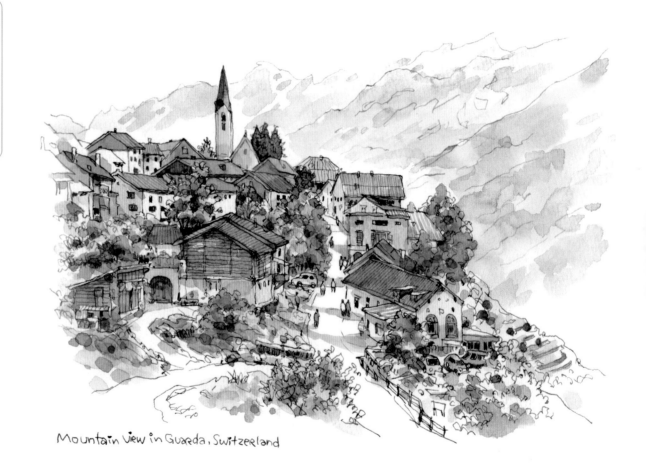

Mountain view in Guarda, Switzerland

01 上陰影

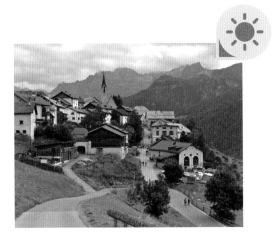

©Google

光源—右側上方

可能是陰天的關係，光源比較不明顯。
從建築物來看，光源比較偏向右側。
我們可以在樓房左側布上影子。建築
物們大多偏向褐色，因此建議先使用
冷灰塗上陰影，例如：教堂塔頂、樓
房屋頂下緣、房屋左側，以及場景上
所有樹群的暗面。然後，小路上的影
子，可以使用暖灰跟剛剛塗上的冷灰
有所區隔。

在塔頂左側疊上第二層灰，做出立體感。

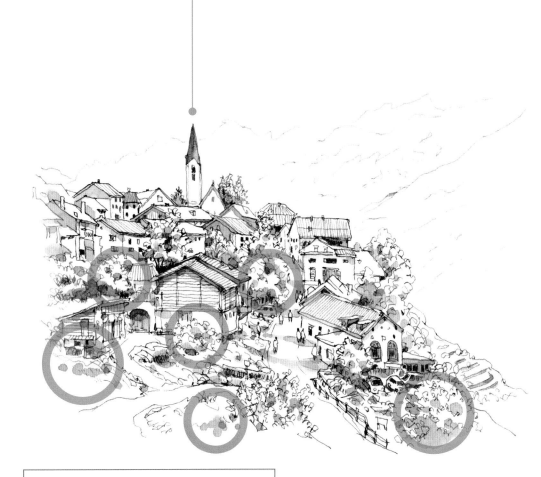

橘圈處以一坨、一坨堆疊的圓點筆觸
來表現樹叢的厚實感。而這些圓點，
也會讓畫面產生律動感。

02 木質部分上色

補上一些暖灰，例如：教堂塔身、部分樹群、建築物牆面等，讓整體色調溫潤一些。此時，畫面上的景物已有基本的立體感，尤其是樹群。由於建築物多是木造質感，因此接續在暖灰上完之後，以焦茶、熟褐等咖啡色系顏色來塗屋頂。如果沒有這些顏色，也可以在咖啡色中混入一點點紅色，調整色調。

畫面上有許多造型相似的屋頂，透過色調的差異做出變化。這幾處的顏色可以偏紅。

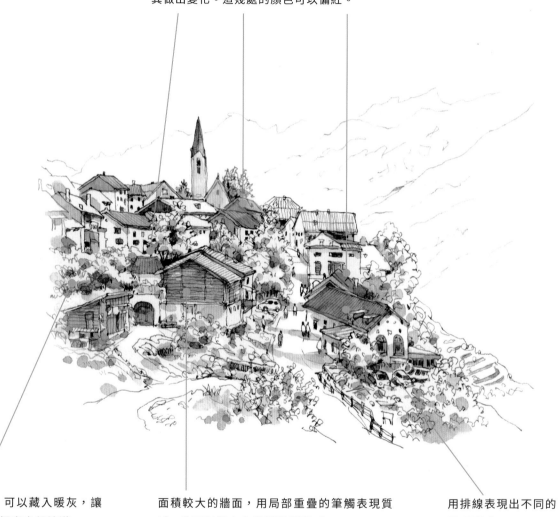

樹叢部分的冷灰中，可以藏入暖灰，讓色調更柔和，但避免把空白都填滿。

面積較大的牆面，用局部重疊的筆觸表現質感，也可以塗上白點製造斑駁感。

用排線表現出不同的屋頂質感。

03 上藍色

畫面上沒有明顯的藍色,因此可以將
預留下來的屋頂加點藍,彩度低一些。
如此一來,可以跟暖色的屋頂產生對
比。將變淡的藍順勢藏入暗面中,加
強陰影的存在感。

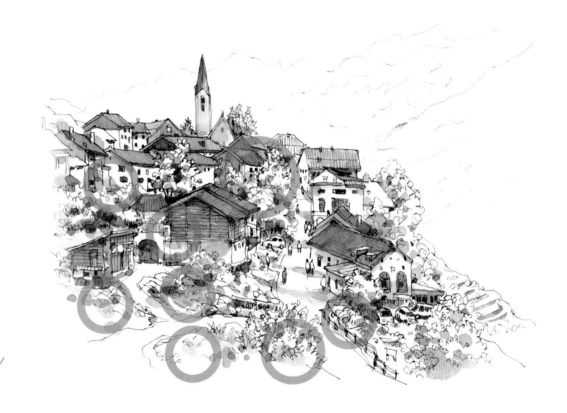

橘圈處以變淡的
藍色藏色。

04 上綠色

接著，處理場景中最重要的配角——樹群。從深綠開始，逐步加亮。深色的針葉樹可以用深胡克綠填色，其他樹群則一樣用圓點筆觸加以點綴。樹群之間的色調如果能有區隔更好，才不會都是同樣顏色而顯得呆板。

林布蘭（Rambrandt）
R645 深胡克綠
Hooker Green Deep

林布蘭（Rambrandt）
R620 橄欖綠
Olive Green

兩處針葉樹群以深綠填滿，將有助於拉開與遠景的距離。

帶點土黃色的橄欖綠，也是一種視覺效果很舒服的綠。

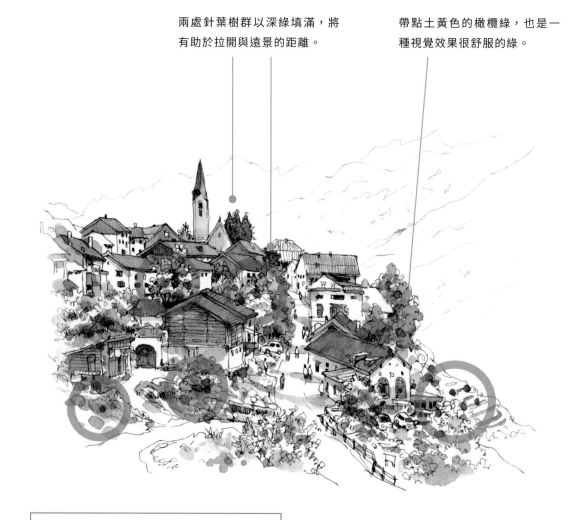

橘圈處為綠色圓點筆觸，不僅點起來具有療癒效果，也讓畫面更活潑。

繼續在草地及部分樹群的亮面加上比
較亮的綠，例如：永固黃綠（或檸檬
黃混入一點點綠）。前景加入這些明
亮的顏色之後，與後方建築物之間的
距離感就更明顯。

林布蘭（Rambrandt）
R633 永固黃綠
Permanent Yellow Green

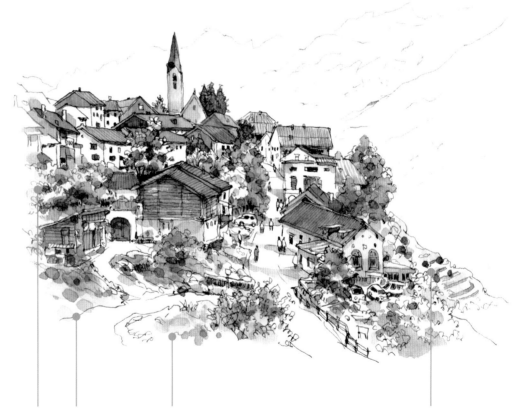

偏冷的檸檬黃搭配綠色十分諧調，
讓植物亮眼許多。

黃綠色彩度高，調色
時水分要多一點。

05 上紅色與黃色

車輛與行走在小路上的小人，以及畫面中間樹群的部分，以紅色和黃色來點綴。這個步驟著色面積雖然很小，但卻是讓整個畫面加倍生動的關鍵。

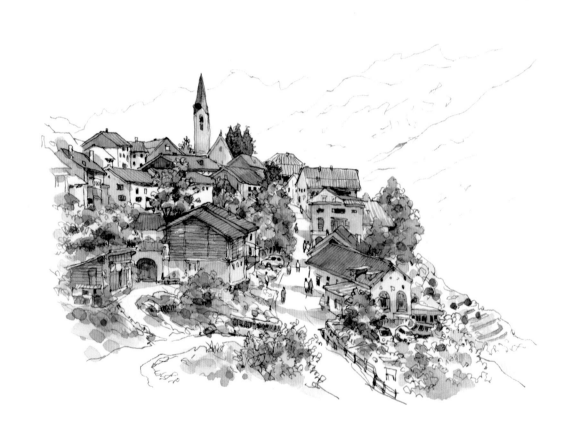

在預留下來的空白處，小心填入鎘黃及鎘紅。混搭之後，營造了類似楓紅的效果，而比其他樹群更能引起注意。

06 點綴

為了讓畫面更熱鬧些，再點綴一下。
使用前面提到的好賓水藍來點景，鮮
豔的顏色只要塗上一點點就有很棒的
效果。

橘圈處以淡淡的水藍藏色，
襯托畫面上的暖色。

07 遠山上色

最後是遠山，可以分成三個部分依序
上色。先在紙張上薄塗清水，再上色，
能讓筆觸自然暈開；或是塗刷時，利
用筆腹將筆觸邊緣抹開。

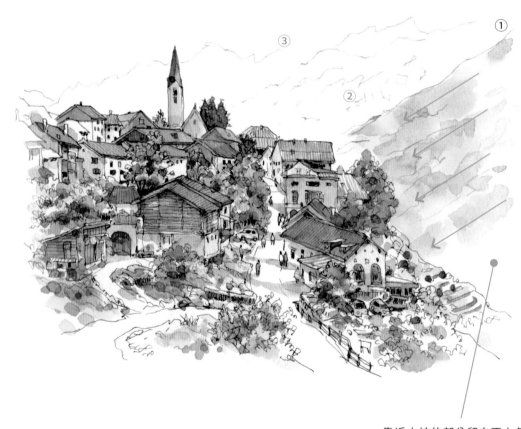

①用帶點藍的綠，順著山脈方向，由
　右上往左下塗刷。越到下方，顏色
　會越淡，稍微有點漸層效果。待顏
　色完全乾燥，再輕輕塗幾筆淡綠，
　表現山脈面的起伏。

靠近山坡的部分留白不上色，
可以區隔遠山與山坡的空間。

下筆塗刷的方向，由右上到左下。

③

①

②

教堂後方的留白，
將遠山的距離拉得
更遠。

利用這道留白，讓前
段的稜線露出來。

這兩處留白也很重要，
能讓建築物與遠景之
間分得更開。

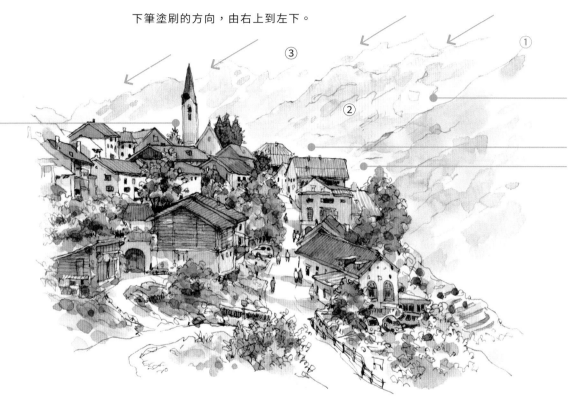

②遠山中段的部分，顏色要偏藍，水
　分也要增加一點點，讓顏色變淡。
　一樣由右上往左下塗刷。比起上個
　步驟，留白的部分可以稍微多一些。

③沿用上個步驟的顏色或是降低彩度
　的青灰藍，輕輕塗刷遠山後段。遠
　山上的受光面可以大膽留白，再以
　幾個小筆觸作點綴。這樣也有彷彿
　山頭被積雪覆蓋的感覺呢！

甘川洞
文化村

甘川洞文化村是韓國釜山的熱門景點。五顏六色的平房與壁畫、蜿蜒的巷弄布滿山坡，吸引了大批遊客前來探訪。複雜的線稿我準備好了，療癒的上色部分，就交給大家來發揮囉！

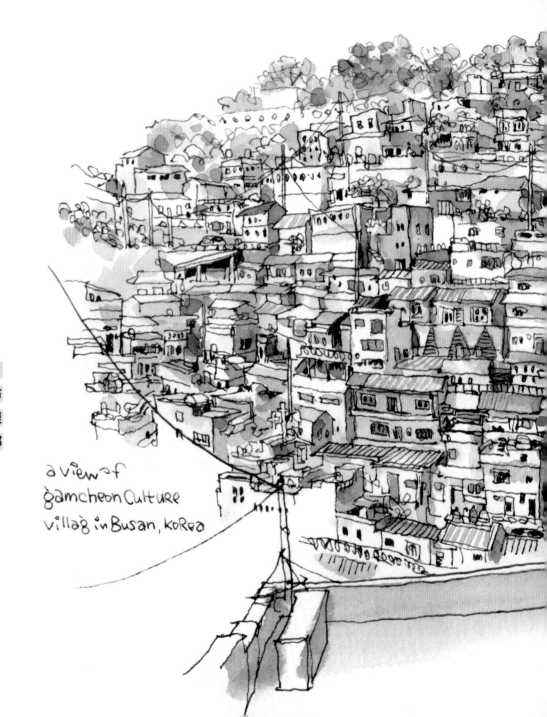

a view of
gamcheon Culture
villag in Busan, koRea

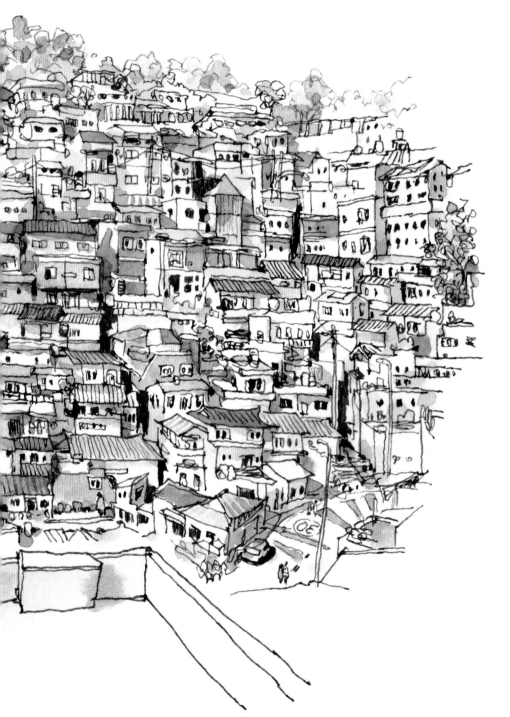

韓國，釜山
Google Maps 街景服務

手機掃描觀看大圖

PAINTING
TIPS

本章練習重點

● 眼花撩亂的場景如何上色。
● 大膽留白，讓畫面更好看。

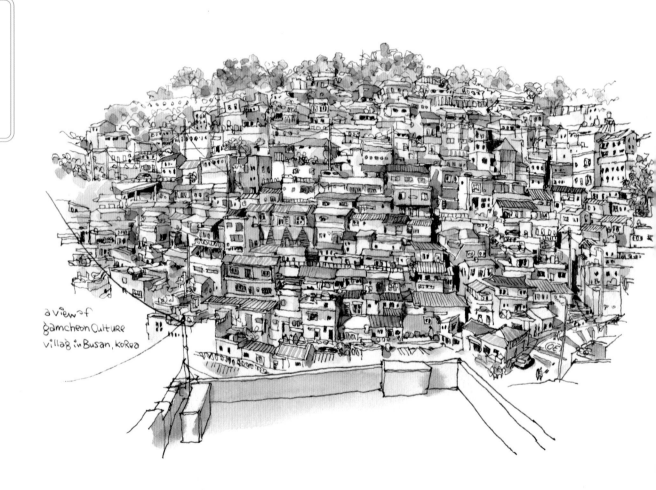

a view of gamcheon culture villag in Busan, koRea

01 上陰影

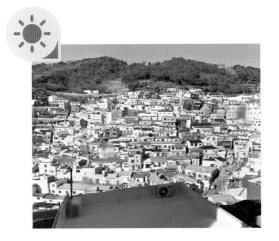

©Google

光源—左側上方

很明顯是陽光普照順光的場景，陰影集中在建築物的右側。

在房子右側、屋簷下方輕輕布上陰影。暖灰或冷灰都沒問題，也可以混著使用。陰影的面積很小，淡淡刷上就好，需要比平常多一點耐心。

畫面下方的屋頂平台，將圍牆塗上淡淡的陰影，以區分它與主題間的距離。

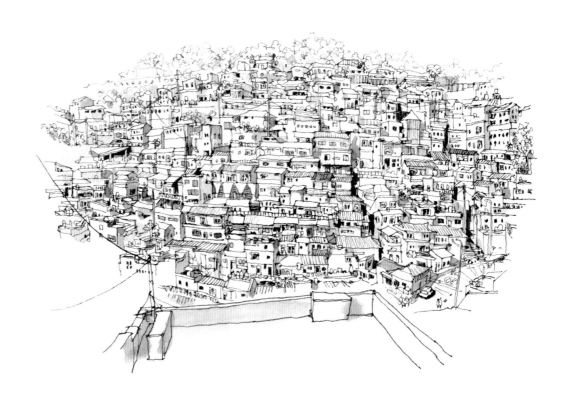

02 上綠色

找出照片中綠色的部分進行上色。主要是上方的樹群以及部分房子的牆面、屋頂。綠色由暗到亮依序塗上；上方樹群可以多一點變化，混入一點黃或紅，讓綠色更好看，也會有一點秋天來臨的味道。

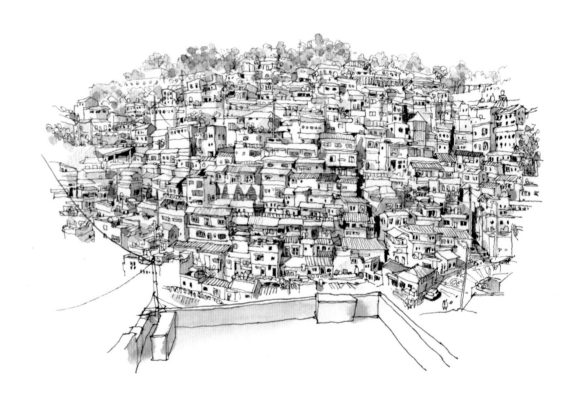

03 上藍色

藍色的部分，選擇明度較高的青灰藍
或水藍，主要用於屋頂。不一定要完
全依照照片來上色，隨興的穿插填上
顏色即可。以薄塗線條可以顯色的程
度畫上，或是畫上藍色排線來呈現不
同質感。

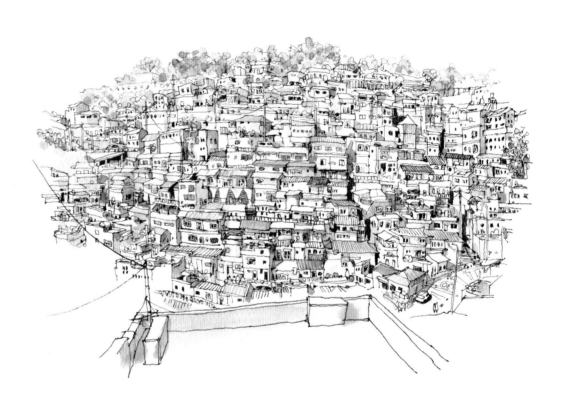

申內利爾 （Sennelier）
344 青灰藍
Cinereous Blue

04 上紅色

接著，紅色的部分一樣淡淡的塗上即可。可選用偏向橘色的紅，還能用來點綴畫面上人物的衣服。有了紅色，畫面顯得更加有溫度。

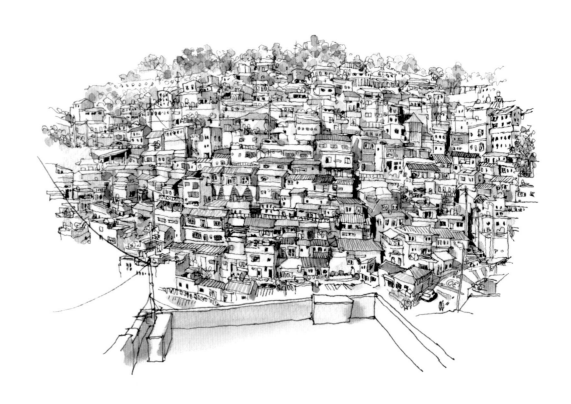

05 上黃色

最後，黃色的部分主要分布於牆面上。偏冷的檸檬黃或偏暖的鎘黃為主調，混入一點點焦赭或咖啡色，讓黃色稍微沉穩一點，也可以直接使用那不勒斯黃。人物衣服一樣點上鮮明的黃。黃色的層次越多，畫面會越好看。記得要保留一些空白，才能襯托依序塗上的這些顏色。大功告成！

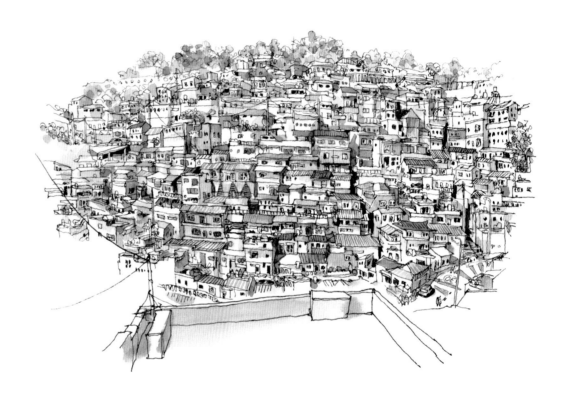

蒙馬特街景

位於法國巴黎,以藝術氛圍著稱的蒙馬特,曾是莫內、梵谷、畢卡索等大師的居住地。大家耳熟能詳的聖心堂、紅磨坊也位在蒙馬特,長期吸引著絡繹不絕的遊客前來朝聖。現在,就讓我們以輕鬆的心情塗上顏色,感受一下浪漫氛圍。

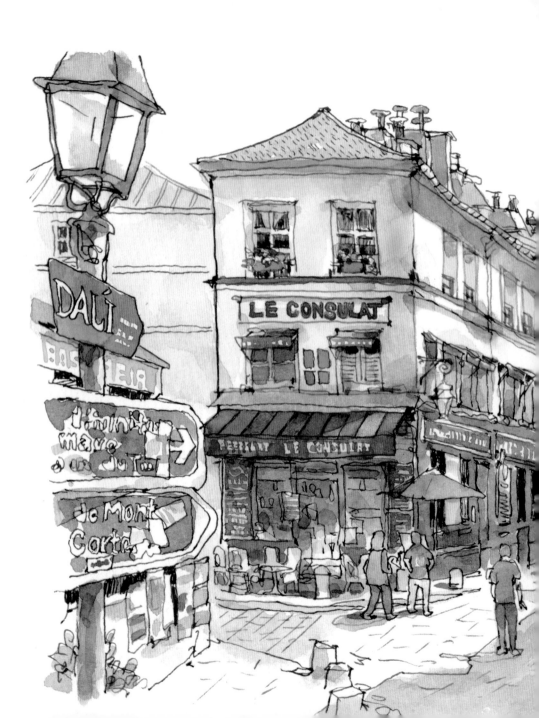

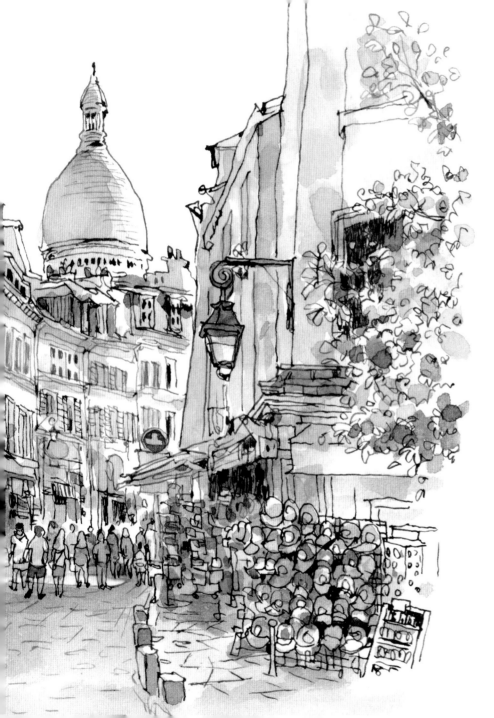

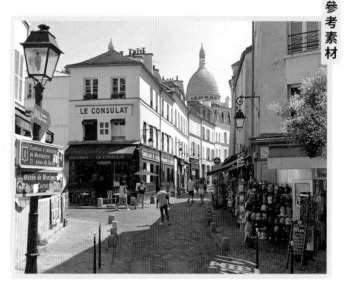

法國，巴黎
Google Maps 街景服務

手機掃描觀看大圖

PAINTING

TIPS

本章練習重點

● 複雜街景的光影描繪。
● 圓形屋頂的上色技巧。
● 遠近空間的處理。

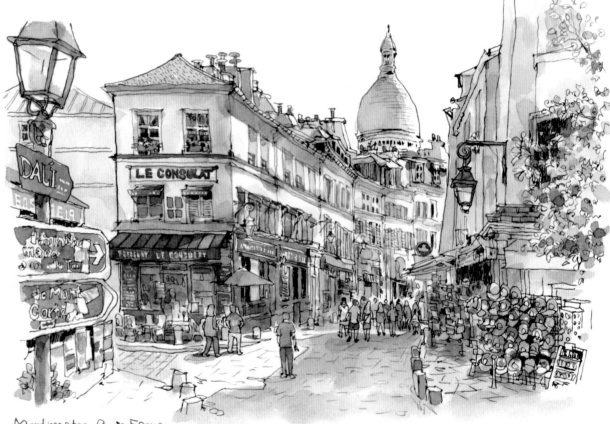

Montmartre.Paris.France

01 上陰影

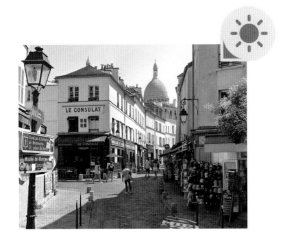

©Google

光源―右側上方

右側建築為背光面，暗面由右上方以對角線方向延伸至左下，受光面在左排樓房上。

受光面樓房、地面、左側指示牌可以先留白，其餘部分塗上一至兩層灰。

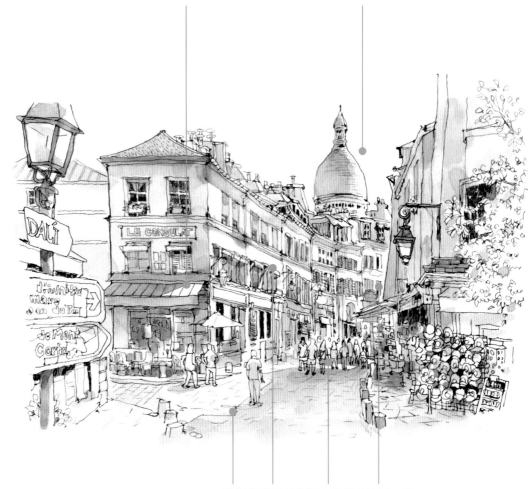

這裡有個銳利明顯的光影分野，千萬別忽略了。

聖心堂圓形屋頂的上色方式，請見下一頁。

這幾個範圍是場景上重要的亮面，保持留白才能讓畫面有遠近的空間感。

聖心堂圓形屋頂上色

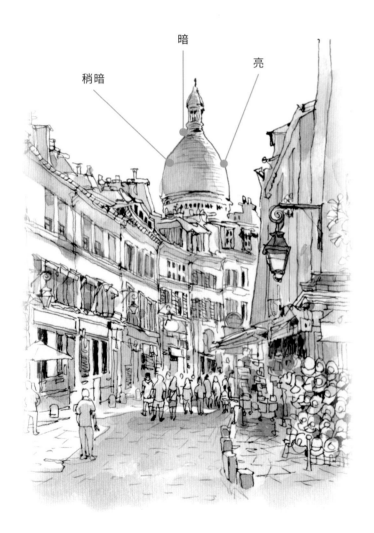

稍暗　　暗　　亮

可以分為三個部分：
①右側最亮的部分留白，從塔尖開始上暗面。
②中央偏上部分，塗上一道暖灰。
③待顏色乾了之後，從暖灰 1/2 處向左輕輕疊上淡淡的冷灰，覆蓋 2/3 圓塔。

以中央部分略深、左側較淡的差異，表現反光的效果。如此一來，除了讓塔頂更有立體感之外，還增加了一點空氣感。

①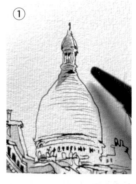

②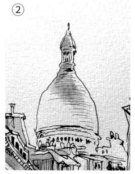

③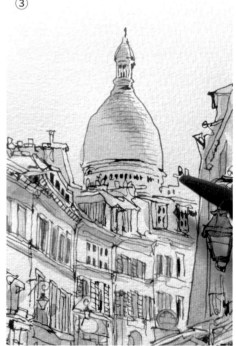

02 上藍色

找出照片中藍色系的部分來上色。圓塔下方屋頂有明顯的藍色牆面，右側樓房暗面、左側屋頂暗面也輕輕疊上淡淡的藍色。接續往下，輕輕點些藍色至遊客們的衣服上、商店的陳列架、右下角帽子區等。餐廳裡的二樓窗戶，也可以藏入一點藍色，讓它們不至於顯得太灰。

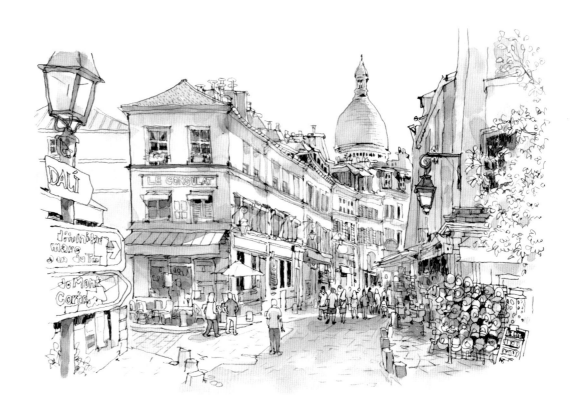

03 上綠色

綠色部分分成兩步驟，先從深一點的
綠開始畫。例如：餐廳棚子的條紋、
綠色看板、右側樹叢暗面以及部分帽
子。記得保留一些空間給接下來的亮
綠色喔！

接續上亮一點的綠，特別是最右側樹
叢的部分。在樹叢留白處輕輕點上黃
綠色筆觸，也可以挑幾片葉片填上顏
色。因位置在整體畫面的邊緣，稍微
留下一些空白不要塗滿，能讓樹叢有
逐漸淡出右側的效果。

逐漸變淡的亮綠，也可以偷偷藏入畫
面中，例如：地面、路牌、建築物
中、帽子區等。

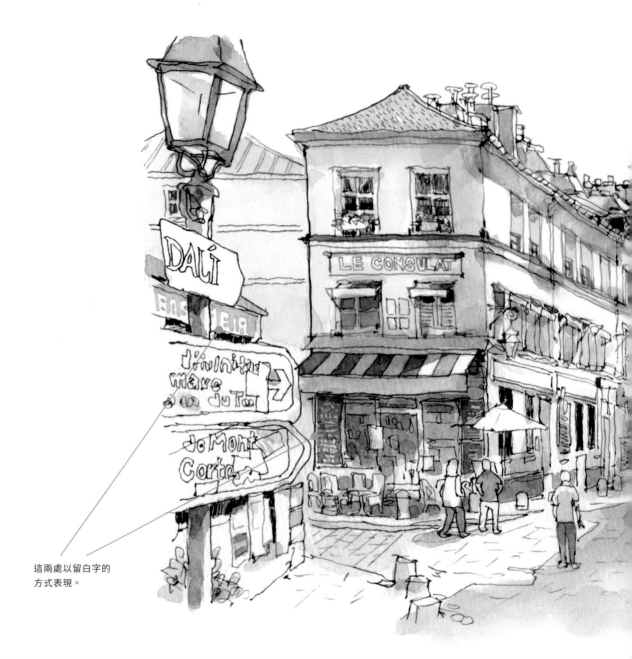

這兩處以留白字的
方式表現。

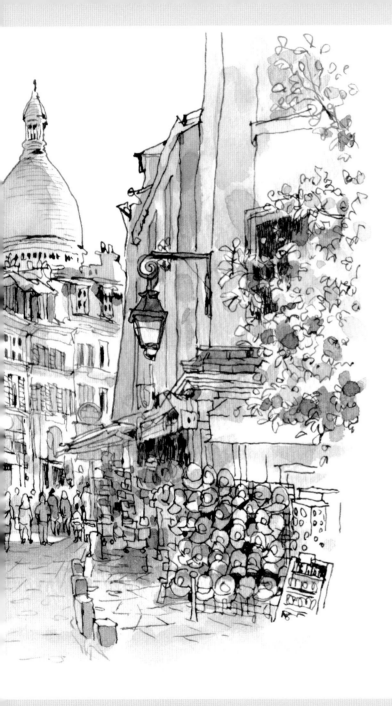

棚子橫條紋的處理，可以先用深綠
填上陰影的部分，然後再以淡綠填
入亮部。

用手指抹色。剛塗上顏色不希望筆
觸太過明顯，用面紙吸除又擔心顏
色全被吸下來時，可使用指尖輕輕
將顏色推開。

04 上紅色

依序加入深淺不同的紅。餐廳正面的紅色，彩度可以略高一些，招牌字以濃一點的紅仔細填入。遮雨棚的條紋比照上一個步驟的做法，下方小字用留白方式呈現。餐廳側面因光線照射的關係，可以選用淡一點的紅，才不會比店面更搶眼。

餐廳側面因為被光線照射，可以使用淡一點的紅，這樣建築物就能產生空間的景深。左側路牌以填色加留白方式表現，下方路牌則使用咖啡色（焦茶）填色。其餘有紅色的部分較為零散，需要一點耐心進行填色與點綴，這樣畫面才會顯得熱鬧具有層次。

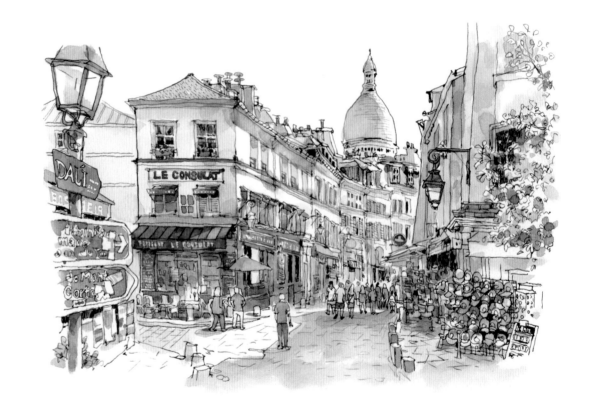

以排線點綴畫面。

窗櫺部分運用了三種塗法：
①窗框上線：藏色（最淡）
②花盆：填色（稍淡）
③花朵：點綴（濃）

05 上黃色

接著，準備鋪上黃色。黃色主要為右側商店及樹叢葉片；其次是帽子區、遊客衣著、左側路標上的貼紙。最後將變淡的黃色，藏入畫面四周。加入黃色之後，畫面不但更加明亮，也變得更和諧。上色到此即完成囉！

疊上一層很淡、很淡的黃，以平衡右半邊的黃。

部分葉片填入濃一點的黃，例如：鍋黃。

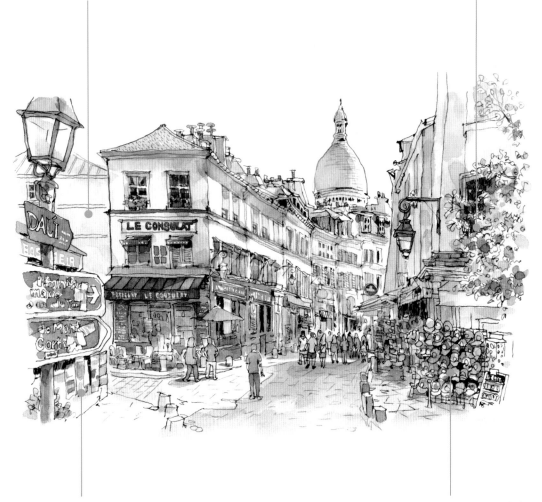

海報、貼紙也隨意加入幾筆黃色。

依序填入顏色的帽子區，品項顯得十分豐富。

布拉格一景

老城區裡密密麻麻的橘紅色屋頂，是布拉格的經典特色。
不同方向的樓房交錯在一起，令人目不轉睛。

參考素材

捷克，布拉格
Jay Wennington
Unsplash.com

手機掃描觀看大圖

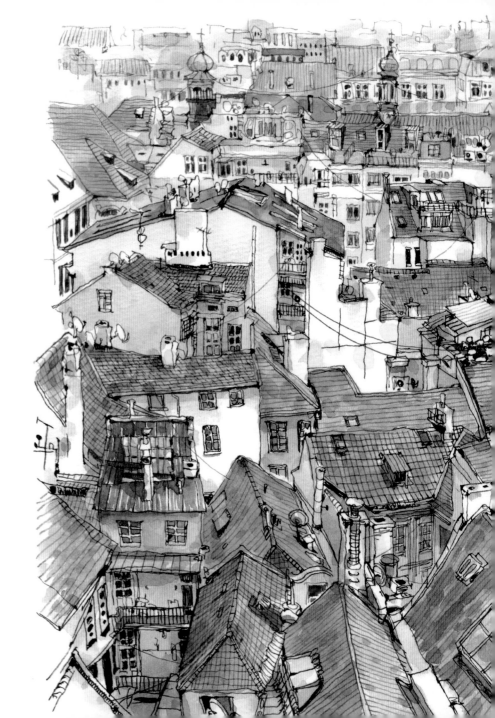

PAINTING
TIPS

本章練習重點

● 複雜畫面的處理。
● 同色系顏色的層次變化。
● 屋頂質感表現。

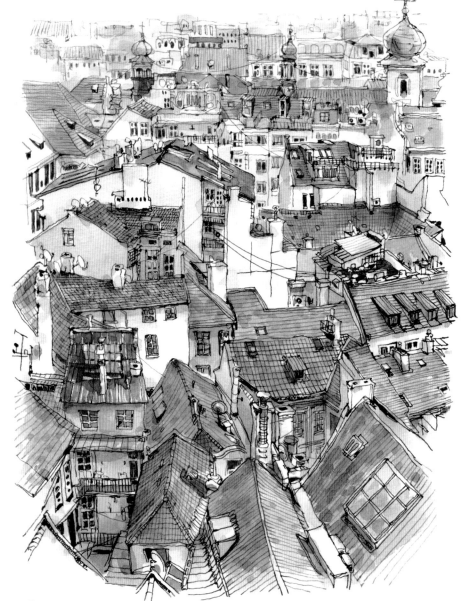

Rooftops, Prague, Czech Republic.

01 上陰影

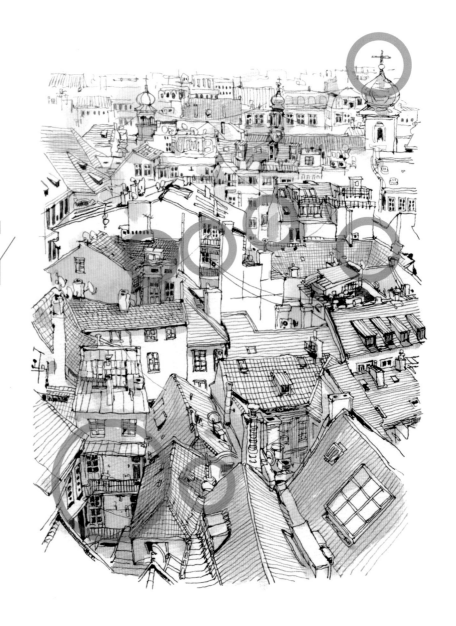

橘圈處為畫面上
的重點暗面。

光源—右側上方

光源不明顯，但是從畫面下方屋頂看
起來，左側比右側稍微暗一點。

在明暗對比不強烈的情況下，可以運
用先前上色累積的經驗，自行製造暗
面。先將畫面上顯而易見的亮部留白，
其餘部分開始布上淡淡的灰（先塗暖
灰），屋頂左側可塗刷兩層，讓它們
比右側暗一點。

接著，上冷灰讓暗面有更深的層次，
能加強景物的立體感。冷灰占比要小
於暖灰，才不會讓畫面顯得過於沉重。
將冷灰貼在鋪好的暖灰上，部分白牆
與屋頂也可以輕輕塗上冷灰表示陰影。

屋簷下方通常比較暗，
加深以突顯屋頂。

02 上藍色

場景上可見的藍色雖然不多，但依然可以利用藍色強調畫面立體感。使用水分較多的深群青，以藏色方式加到畫面中，例如：暗面、深色屋頂以及玻璃窗。

冷色，在視覺上會產生後退感，遠景（畫面最上方）可以布上比較多的藍，塗刷時不妨跨越線條，讓空間感比較模糊。

只要彩度不要太高、水分占比多一點，這些藍色在畫面上便不會顯得過於突兀。

> 橘圈處分散的安排，讓視覺在畫面上不會只停留在某一處。

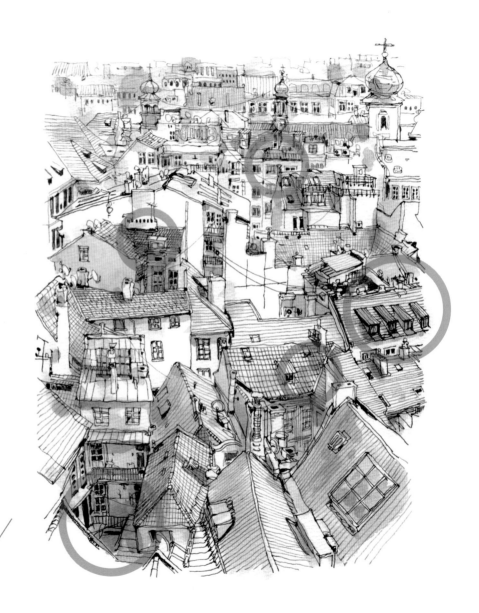

03 加強細節對比

接著，找出畫面上最暗的部分，例如：左下角樓房的黑色屋頂、窗戶裡，利用暗色將附近的亮色與留白襯托得更明亮。

再來，使用剛剛的暖灰在屋頂上填色或是點些小點。請耐心地以這樣的方式作點綴，讓屋頂展現出低調的質感。務必以間隔一小段距離的方式著色，才不會有太規律與不自然的感覺。

由上到下畫出垂直線，將一片一片屋頂堆疊出來，利用留白間隙增加質感。

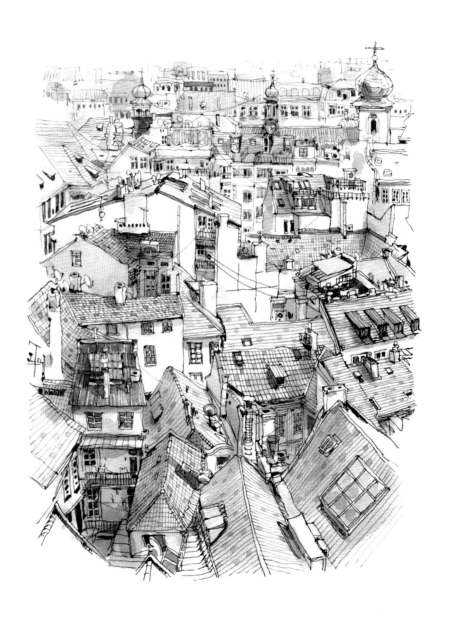

04 上紅色

場景上的屋頂幾乎全是橘紅色系，正紅色可以使用的不多，我們可以挑畫面上白牆面最多的那棟，將紅色填上，這也一個是吸引觀者目光駐足的小技巧——同色系中有個差異的亮點。

先塗右側，再塗左側。變淡的紅色剛好可以用來藏色，你有注意到嗎？雖然這些淡到幾乎快不見的紅，很可能會被接下來的顏色覆蓋過去，但它們是營造畫面色彩層次感的關鍵。

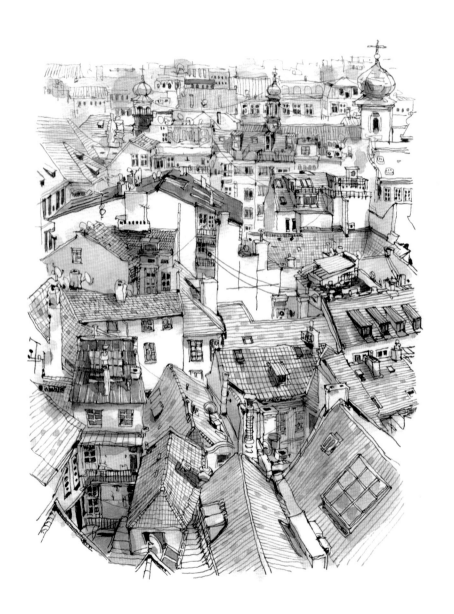

再來是畫面比重最多的橘色。為了讓橘色們有變化而不會顯得呆板，除了剛剛填上的紅色外，可以再抓出兩個顏色：鎘紅與鎘橙，作為分野在畫面中穿插使用。

有了稍早費心鋪陳的暗面與質感打底，這些橘色的屋頂層次感就豐富許多。也因為如此，上色時需要拿捏好水分輕輕薄塗，才不會將底層覆蓋或是洗掉。

林布蘭（Rambrandt）
R303 淺鎘紅
Cadmium Red Light

林布蘭（Rambrandt）
R211 鎘橙
Cadmium Orange

①偏紅的鎘紅為基調。
②偏黃的鎘橙為基調。

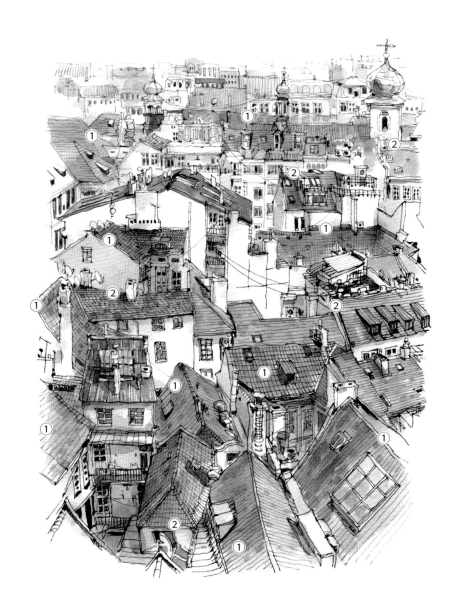

05 上黃色

最後，是畫面占比不小的黃色，主要分布在建築物的牆面。黃色有著讓整體色調更溫和的功用，但是使用於大面積時，須留意彩度不要過高。

與橘色步驟相似，利用不同調性的黃，如偏冷的檸檬黃或偏暖的那不勒斯黃，調配出更多不同變化。

部分黃色有不透明的特性，像那不勒斯黃與土黃，調色時水分可以多一點，才不會將線條覆蓋掉。

申內利爾（Sennelier）
566 那不勒斯深黃
Naples Yellow Deep

申內利爾（Sennelier）
501 檸檬黃
Lemon Yellow

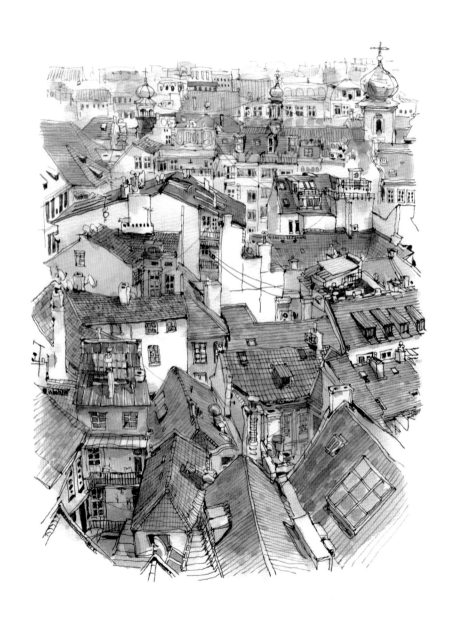

06 點綴

塗完紅色與黃色之後，畫面已接近完成，但似乎又缺少了點什麼。沒錯，可能暖色的占比高，少了視覺上的刺激。因此需要稍微加些點綴，加強對比，類似第八篇示範，在綠色樹叢裡加入紅色點綴的用意。

拿出我常用來點綴的顏色——好賓混合綠，剛好跟上方幾處塔頂相同顏色。輕輕塗布，可稍微在邊邊留白，以反光來表現立體感；變淡的混合綠則分散藏入畫面裡。我藏了很多，你有發現嗎？有了點綴，畫面就更加完整，也更引人注目了。

對了！塔尖也要點上黃色哦！

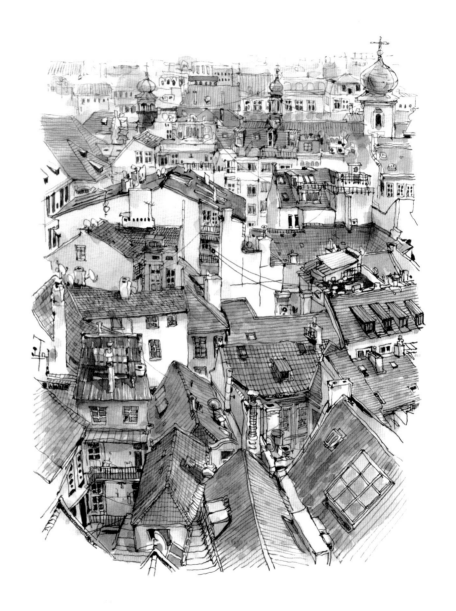

台北街景

布滿招牌與大型廣告看板的樓房,是台灣都市
路口常見的景象。一走出捷運站,就能看到這
樣車水馬龍,熱鬧滾滾的街景畫面。

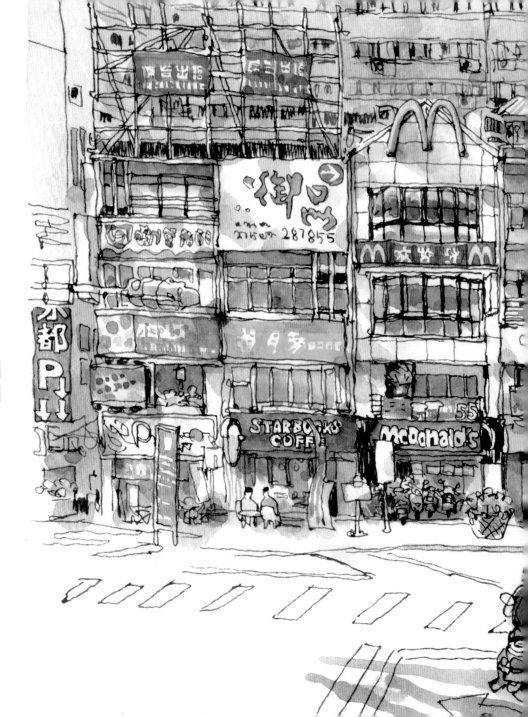

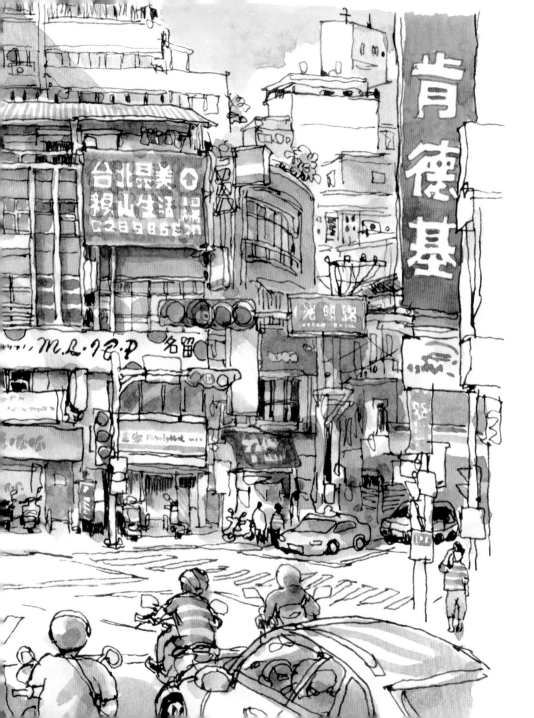

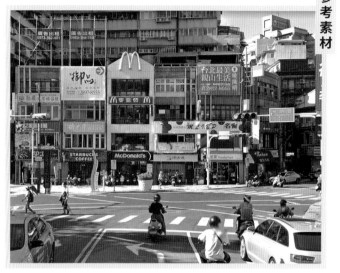

台灣，台北
Google Maps 街景服務

手機掃描觀看大圖

PAINTING
TIPS

- 街景光影的表現。
- 考驗耐心的招牌描繪。
- 遠近空間的處理。

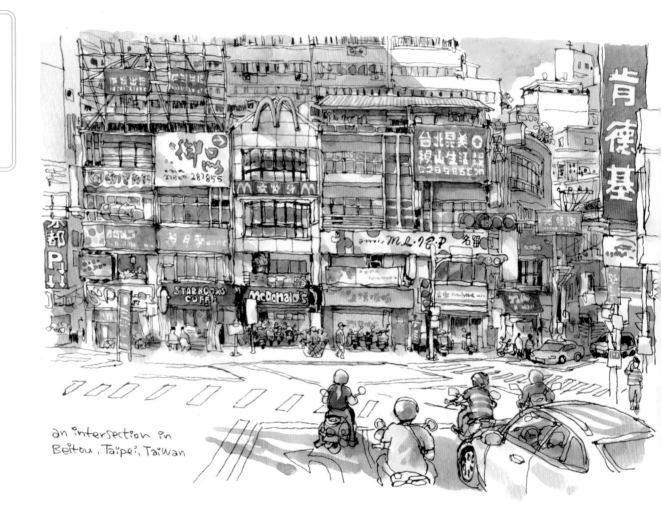

an intersection in
Beitou, Taipei, Taiwan

01 上陰影

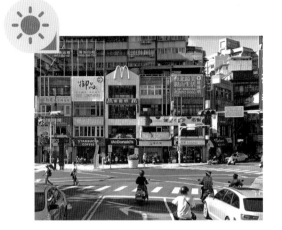

©Google

光源—左側上方

順光照耀整排建築，加上背景暗面大樓的襯托，顯得更加醒目，因光源偏左側而拉出長長的影子。

前、中、後景依序以冷灰、暖灰、冷灰塗布，來突顯中景部分。畫面上光源轉折較特別的部分位於右側巷子，利用亮、暗來表現空間感。

背景大樓以冷灰薄塗，面積很大，藉由在最右側畫出 45 度對角線，產生明暗對比，來增加畫面的可看性。

利用亮（留白）襯托兩側的暗，讓巷子有往內延伸的空間感。

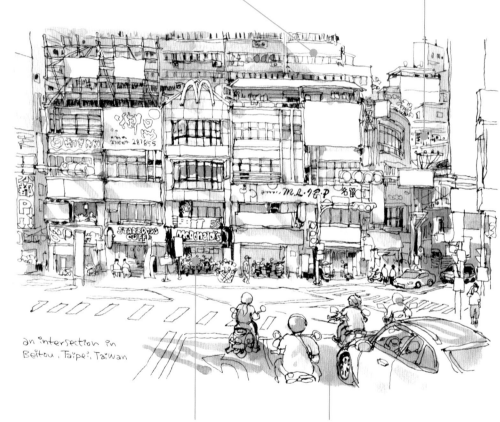

an intersection in Beitou, Taipei, Taiwan

部分窗戶與騎樓光線較暗，稍微塗上灰，摩托車下方也可以布上一層冷灰。

直接畫出地面影子，以及汽車內部、騎士、摩托車的暗面。

02 上藍色

找出藍色的部分來填上顏色。以留白、
畫圓點、畫排線等方式著色。

便利商店招牌上的藍色比較特別，以
天藍色小心拉線，它們將會是畫面上
親切的小焦點。騎樓的摩托車、頂樓
懸掛著的衣服，也可用藍色來點綴。

當顏色逐漸變淡，便開始進行藏色。
著重在窗戶、車窗玻璃、車內以及暗
面的加強。

球形上色：小範圍球形上色很輕鬆，像畫面
中的安全帽，只要在右下角畫個圓，或是畫
個反「C」，將反光的部分留白，就能快速
製造立體感。暗面再加個藍點，效果更明顯。

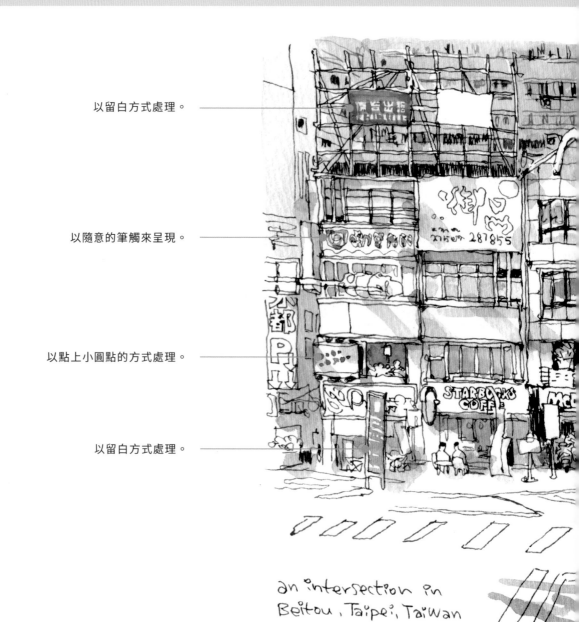

以留白方式處理。

以隨意的筆觸來呈現。

以點上小圓點的方式處理。

以留白方式處理。

an intersection in
Beitou, Taipei, Taiwan

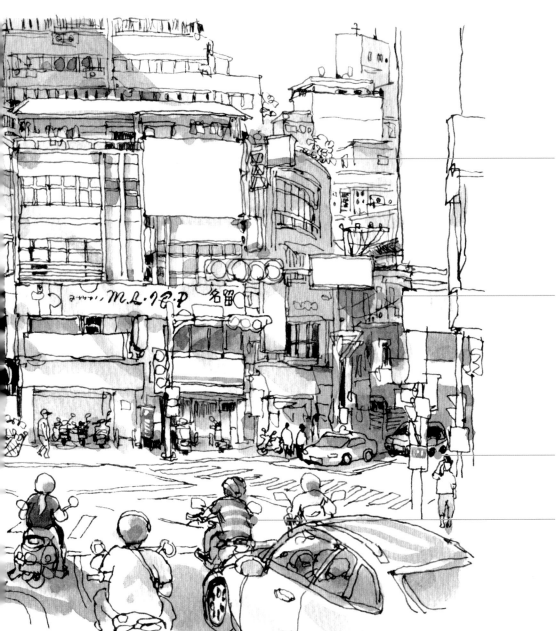

便利商店招牌使用天藍，
辨識度變高了。

林布蘭（Rambrandt）
R535 天藍
Cerulean Blue

在巷子裡輕輕刷點藍色，
可以增加景深效果。

小小的標示也能讓畫面更
加精緻。

以群青畫上的條紋，在前
景顯得相當搶眼。

03 上綠色

綠色部分主要為中景建築的牆面、招牌、交通號誌、路牌與小植栽。

為了詮釋牆面復古感，綠色彩度稍微降低，使用橄欖綠或將草綠混入一點熟赭也可以。右側巷口的部分顏色可以深一點。

號誌燈填上不同的綠，不亮的燈號可以用深綠（胡克綠加佩尼灰調色）填色。

變淡的綠，則分散藏入畫面中。

畫面亮點「M」招牌，可以在右側塗上灰綠來表示厚度，讓它有立體感。不要太濃，也要留下空白給後面要填入的黃。

遠處大樓可以藏入淡淡的綠，讓它有點空氣感。

號誌燈上方可以留白，來表示亮面，增加體感。

小人衣服填上彩度高的綠，周圍的植栽也順便填入綠色。

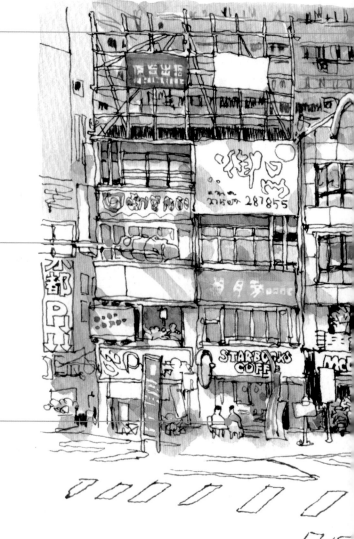

an intersection in Beitou, Taipei, Taiwan

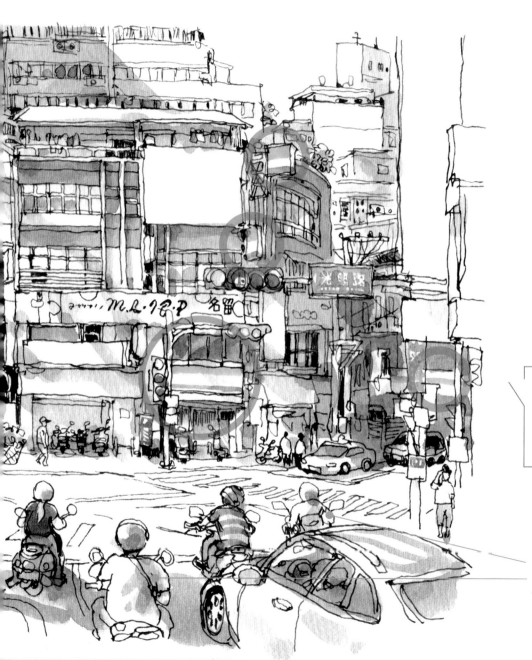

路牌以留白的方式表現，大略有個樣子即可。你看得出來是什麼路嗎？

便利商店招牌（橘圈處）在場景上相當搶眼，可以用彩度特別高的綠（如草綠、霓虹綠）著色，讓它們與其他綠不同。

前景騎士身上和背包，也要藏入淡淡的綠。

史明克（Schmincke）
954 霓虹綠
Neon Green

04 上紅色

紅色招牌、廣告看板的比重很高,在搭配白色與黃色文字的情況之下,耐心地用筆尖將文字或圖案以留白的方式刻畫出來。或者,你也可以使用牛奶筆或沾上白色廣告顏料寫出來。

除了招牌使用不同的紅色填色之外,頂樓懸掛的衣物,也可以用紅色稍作點綴;燈號(包括摩托車尾燈)的部分,記得填上淡紅色。

最後,將變淡的紅色分散藏入畫面中,加上紅色,畫面漸漸變得熱鬧。

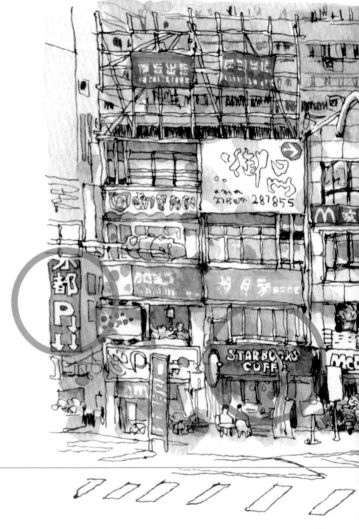

路邊紅線很重要,讓故意留白的地面有了層次感。

an intersection in Beitou, Taipei, Taiwan

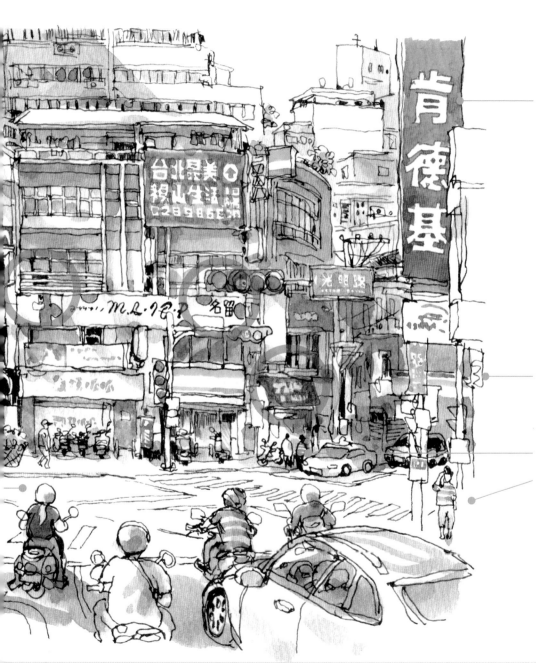

先以沾水筆沾紅色顏料描畫外框，再填色，成功率比留白的方式要高，但就是麻煩了一點。

被陽光照射的玻璃，可以使用偏暖的顏色，與偏冷的暗面形成對比。

這一道紅很重要，加上去之後，識別度變高了。

用條紋來增加存在感。

橘圈處是不同的紅，咖啡色招牌也在這個步驟填入，請讓它們之間的顏色稍微有些差異。

05 上黃色

塗上明亮的黃色，使用偏冷的檸檬黃
與偏暖的鎘黃，從大「M」招牌開始，
向下往兩旁尋找著色的地方。植物上
方利用黃色作點綴，讓他們更鮮明；
頂樓的衣物、速食餐廳照牌、計程車、
前景人物衣服等，耐心地一一加上黃
色之後，畫面更加明亮了。

將變淡的黃色，分散藏入畫面，會有
被溫暖陽光照耀的感覺哦。

小「M」的黃要稍微濃一點，
在鮮豔的紅色包圍下，才顯示
得出來。

小人衣服填上彩度高的黃，讓
他們成為畫面中的小亮點。

完成暗面加上一輪四個色系的上色後，小小的店面也顯
得非常有可看性。

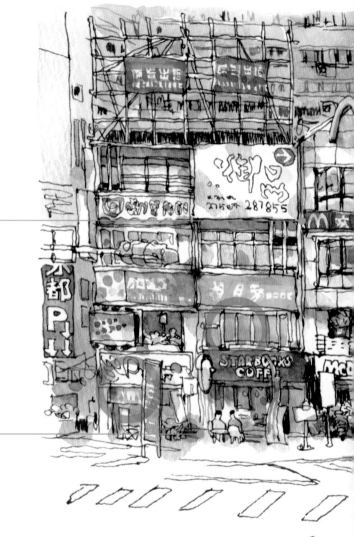

an intersection in
Beitou, Taipei, Taiwan

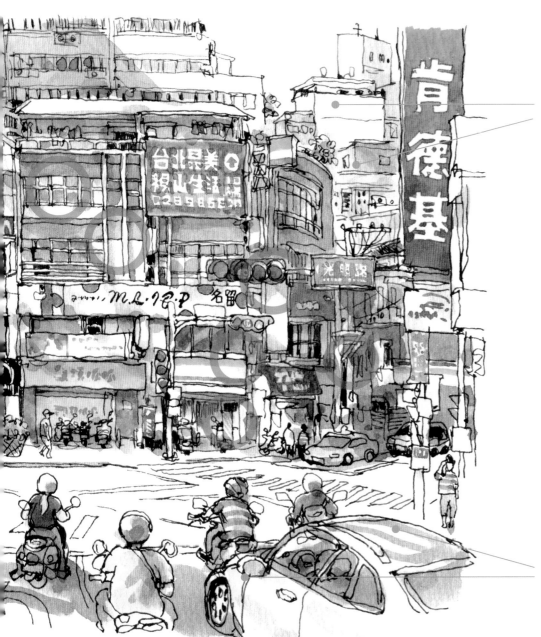

輕輕刷上淡黃，除了讓建築物更明
亮，還能感受到陽光的溫暖。

橘圈處：在不過度刺眼的前提下，藏
入黃色，讓畫面整體顯得更舒服。

藏入淡黃，讓車體有被光線照射所
產生的反光。

06 修飾

上完一輪顏色之後，檢視一下畫面。先將畫面中黑色的部分補上（也可以在第一個步驟進行）。頂樓內側、部分窗戶加暗以及大廣告看板下陰影的加強等，讓中景顯得更加立體。不過也要留意，避免覆蓋掉太多亮麗的顏色。

頂樓屋頂的留白似乎顯得突兀，加上鐵皮的質感，也有利於與背景拉開距離。

右上角畫上天空，再增加一層空間來凸顯原本留白的遠景建築物。變淡的天空顏色，分散藏到畫面裡。

為了讓鐵皮屋頂有傾斜的感覺，垂直的排線從中間開始畫，越往兩側要越向外側散開。

an intersection in Beitou, Taipei, Taiwan

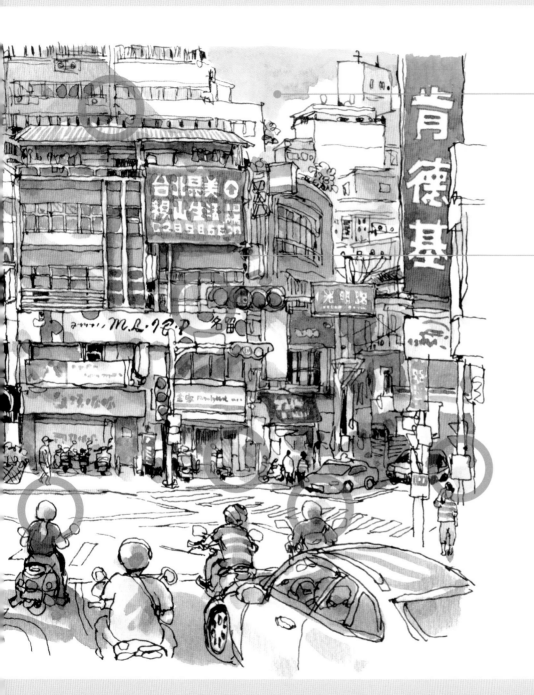

加了天空與白雲，表示好天氣，讓畫面更有朝氣。

加深大廣告看板下方的暗面，強化立體感。

加重白色柱體右側的暗面，藉由拉大對比來增加立體感。

橘圈處：利用畫天空剩餘的淡藍藏入畫面中，這樣畫面上的暗面就不至於太悶，亮面也更吸引人。

參考資料

東京秋葉原｜在月台與50種牛奶不期而遇
日常裡。小確幸
https://blog.wuulala.com/akihabara-milk-stand

日本米子市街景
Google Maps 街景服務
https://goo.gl/maps/2dMEzye2kFYtSwhN9

日本東京街景
Google Maps 街景服務
https://goo.gl/maps/Vfx4gU874ikgVbfB9

日本松江市街景
Google Maps 街景服務
https://goo.gl/maps/Mfwtg8p15xZUg24U6

日本石岡市街景
Google Maps 街景服務
https://goo.gl/maps/codK3mqTpNDHrVDm7

Amsterdam, Netherlands
Volodymyr Kondriianenko, Unsplash.
https://unsplash.com/photos/-HDoxL9FBlk

日本長崎市街景
Google Maps 街景服務
https://goo.gl/maps/Cx7sNfmgKfxq8yyX9

San Francisco, USA
Katie Drazdauskaite, Unsplash.
https://unsplash.com/photos/V9AapMVptW8

南韓釜山
Google Maps 街景服務
https://goo.gl/maps/nhyncuFpuEownizHA

法國巴黎街景
Google Maps 街景服務
https://goo.gl/maps/E9KqnaLVB2JwNu8P7

Red roofed houses village
Jay Wennington, Unsplash.
https://unsplash.com/photos/7R9JQJB9R2A

台灣台北市街景
Google Maps 街景服務
https://goo.gl/maps/Uv2vq49TFqqbvmmT6

大人的著色課

14張精緻線稿畫卡×1張全彩珍藏畫卡

作　　者 | B6速寫男 Mars Huang

責任編輯 | 楊玲宜 ErinYang
責任行銷 | 朱韻淑 Vina Ju
封面裝幀 | 黃鈺茹 Debbie Huang
版面構成 | 黃靖芳 Jing Huang
校　　對 | 許世璇 Kylie Hsu

發 行 人 | 林隆奮 Frank Lin
社　　長 | 蘇國林 Green Su

總 編 輯 | 葉怡慧 Carol Yeh
主　　編 | 鄭世佳 Josephine Cheng
行銷主任 | 朱韻淑 Vina Ju
業務處長 | 吳宗庭 Tim Wu
業務主任 | 蘇倍生 Benson Su
業務專員 | 鍾依娟 Irina Chung
業務秘書 | 陳曉琪 Angel Chen、莊皓雯 Gia Chuang

發行公司 | 悅知文化　精誠資訊股份有限公司
地　　址 | 105台北市松山區復興北路99號12樓
專　　線 | (02) 2719-8811
傳　　真 | (02) 2719-7980
網　　址 | http://www.delightpress.com.tw
客服信箱 | cs@delightpress.com.tw
ISBN | 978-626-7288-75-7

國家圖書館出版品預行編目資料

大人的著色課：14張精緻線稿畫卡 X 1張全彩珍藏畫卡 /B6 速寫男
Mars Huang 著 . -- 初版 . -- 臺北市：悅知文化精誠資訊股份有限公
司 , 2023.09
176面；26X19公分
ISBN 978-626-7288-75-7 (平裝)
1.CST: 色彩學 2.CST: 繪畫技法

947.17　　　　　　　　　　　　　　　　　112014055

初版一刷 | 2023年09月
建議售價 | 新台幣599元

準備好畫筆，享受上色的樂趣，隨時展開紙上的世界旅行！

—————《大人的著色課》

請拿出手機掃描以下QRcode或輸入
以下網址，即可連結讀者問卷。
關於這本書的任何閱讀心得或建議，
歡迎與我們分享 ‿

https://bit.ly/3ioQ55B